U0022039

型男名畫_的黑歷史

(型男名畫 的 黑歷史)

黑歷史

畫作中男裝的時尚密碼與惡趣味

名画に見る男の
ファッション

中野京子

于曉菁　譯

目錄

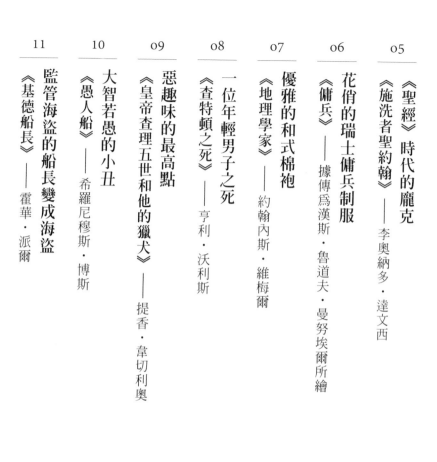

推薦序 1

「不務正業的博物館吧」版主 郭怡汝

中野京子老師以古典藝術畫作作為窗口，呈現了男性服飾在藝術中的不同面貌，讓人驚豔完全不亞於女性的男性時尚樂趣！不僅深刻反映了社會地位、財富和權力的象徵，更揭開男裝中的神祕面紗，那些高跟鞋、蕾絲、花邊、皮草等精緻配飾原來並非女性的專利。

數百年前的紳士們就懂得以不同方式打扮自己，並在畫中流露出獨特的個性，從鬍鬚奇招、拿破崙時代的華麗軍裝、熱愛 cosplay 的神聖羅馬帝國皇帝，到奢華的皮草與不容忽視的跳蚤，及男士穿著中的跨性別元素等，中野京子老師用幽默風趣的筆觸，帶領讀者發現男性時尚史中豐富的趣味與精彩故事。

無論你是時尚愛好者還是藝術迷，這本書都絕對值得你一讀！

推薦序 2

時尚編輯的真心話 **自媒體人**

本書用平易近人的口吻拆解名畫作中的男性衣著，可以看到不同歷史、地域、階級等因素對服裝的影響，這些是以往我們在各類畫展中較少獲得的資訊。從假髮、鬍鬚、尖頭鞋到領子，甚至是妝容，知識量之豐富讓人驚喜不斷，日後看各種影劇作品時還能把這些內容從腦中提取出來輔助理解劇中人物的造型和時代氛圍，實在太實用了！

前言

欣賞繪畫有很多種方式，其中一種就是鑑賞畫中的時尚。

我們在驚歎畫家運用高超的繪畫技巧來表現衣著服飾的材料質感之餘，透過觀察畫中的人物，不論是歷史名人還是無名小卒，能讓我們想像當時他們身處在怎樣的環境，又有怎樣的情感和想法。他們身上的穿戴之物都是很重要的線索，讓我們可以一窺那個時代的樣貌。

這次我選定男性時尚為主題，首先，是因為關於女性時尚已被再三討論到讓人覺得有點厭倦的地步了。另外，也因為日本的男性上班族服裝永遠都是千篇一律地穿西裝打領帶，因此希望能藉由本

書見識到不同時代的男性服裝潮流，帶給大家新的視覺享受，或者看完這本書覺得還挺有意思，我也覺得很不錯。

衣裝服飾代表一個人的社會地位、財產和權力，這樣的年代持續了很長一段時間，以前的王公貴族還有富豪，就像孔雀一樣，都愛藉由華麗的裝扮來凸顯自己。事實上，在自然界中，許多生物也都是雄性比雌性更加鮮豔奪目，所以過去的男裝完勝女裝也算是情理之中的事吧。

在專制主義時期，人們會臣服於對方華麗的服飾之下。哈布斯堡王朝的約瑟夫二世就留下了與水戶黃門中的印籠1相似的傳說。

據說當他懲戒完惡棍，就會脫掉斗篷，展示華麗的服飾，藉此揭示自己的身分。在還沒有照片的年代，「以服裝論人」也是情非得已之事。

譯註1：印籠是一種小型盒式漆器，是江戶時代的武士繫在腰上不離身的一種裝飾品，裡面可以收納隨身小物，如印章、藥品、菸草等。《水戶黃門》中的主人公黃門每次只要拿出印有德川家家徽三葉葵的印籠表明身分，貪官污吏就會嚇得魂不附體，跪地求饒。

法國國王路易十六出逃瓦雷納時，也是換上侍從的衣服進行偽裝，結果幾乎沒有人能認出他來（在那個時代，肖像畫通常是實際人物的三倍大，所以在辨識度上更加困難），最後還是靠一位在皇帝身邊的貼身隨從，才確認了他的真實身分。在利用服裝區別階級的時代，透過簡單的變裝，就可以進行偽裝。

如今，科技界的富豪如果穿著毛衣和牛仔褲出現也毫無違和之處，而歐巴馬總統若裝扮成牛仔想必也會馬上被認出，這顯示了現代社會與以前的時代相比，是多麼不同。

大約一百多年前，「腿部曲線美」是男性的專屬用詞。在這個用語的鼎盛時期，男性會穿著非常短的褲子，讓臀部一半露出來（可以說就是芭蕾舞者的樣子），並戴上遮陰布以凸顯男子氣概。

不久之後，這種不雅的遮陰布終於漸漸消失，但展示腿部曲線的時

尚仍延續下去，最後把腿部隱藏起來，竟成了對當時體制表達強烈抗議的一種手段。時尚的影響力真是令人嘆為觀止。

以前穿脫衣物的困難程度也是現代人難以想像的。因為當時的布料缺乏彈性，也沒有釦子、拉鍊和鬆緊帶，必須把無數條的繩子穿過釦洞裡。王公貴族之所以讓人幫忙更衣，並不是為了炫耀自己的身分地位，而是因為這個過程實在太費時了。那些凡事都得自己來又笨手笨腳的貧困貴族們，想必每天都很痛苦吧。

另外，當時跳蚤和蝨子的問題也非常嚴重。在欣賞那些穿著華麗、神態傲慢的肖像畫時，想一想其實他們也忍耐著渾身的搔癢，或許能對他們產生些許親近感。

流行通常都是從上層階級傳播到下層社會，但偶爾也有相反的情況發生。還有一些比較少見的情形就是，不分男女、老幼、貴

賤，全民一起大流行，你知道是什麼服裝嗎？正確答案請在本書中尋找吧。

不只是衣服，還有假髮、鬍子、鞋子和帽子等，如今的我們看到當時那些奇裝異服也許會驚訝不已，但那時的人們若看到我們現代人的服飾，想必也會大驚失色或哈哈大笑吧。所以，就彼此彼此囉！

就請大家一起欣賞這三十個趣聞軼事和名畫吧。

本書是先由共同通信社的各地區報紙連載十期，又在角川書店的《書的旅人》雜誌上連續刊登兩年的內容。

在此，我要衷心感謝共同通信社的齊藤泰行先生和角川書店的Lucky Girl藤田有希子女士。

軍裝是男裝的最高境界

《跨越阿爾卑斯山聖伯納隘口的拿破崙》 *Napoleon Crossing the Alps*

———— 雅克・路易・大衛　Jacques-Louis David

date. 1800年左右　dimensions. 271cm×232cm　location. 夏洛登堡宮・柏林・德國

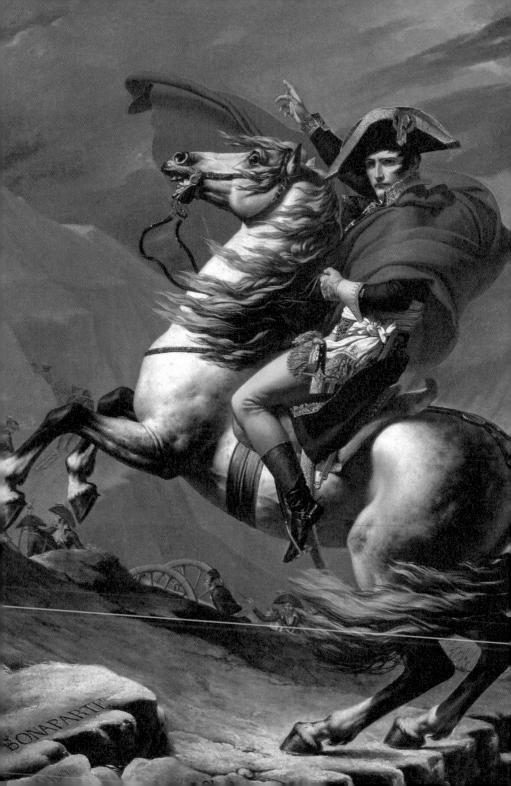

這幅作品可以說是政治宣傳畫的最佳範本。

在畫中，絕世英雄拿破崙‧波拿巴高舉右手，肩上紅色的披風迎風飄揚，彷彿在說「跟我一起向前衝吧」，讓人忍不住想跟他一起前進。他騎的馬雙眼圓睜，以後腳站立的雄壯之姿在畫裡定格。

但真相是，當時他們穿越阿爾卑斯山遠征時，騎的並不是馬，而是最擅長走山路的驢子。

因為當時要穿越積滿厚雪的高山峻嶺，而驢子的抗寒力和持久力都比馬強。但有必要去糾正這些錯誤的細節嗎？據說當初拿破崙對畫家的要求就是：「即使畫得不像我也沒關係，最重要的是表現出我英勇偉大的神采。」

拿破崙的披風反方向地向前飄動，一方面使畫面重量得到平衡，另一方面更能展現拿破崙必勝的信心。他右手指向山頂，一副勝利在望的姿態，翻越這座阿爾卑斯山，就會迎來勝利的曙光。

於是，就像把驢子畫成駿馬一樣，畫家把矮胖的皇帝畫成了一個令人敬仰的英雄，這樣的形象牢牢刻畫在後世人們的心目中。

據說，男裝的最高境界就是軍裝。尤其是拿破崙時代的軍裝，更是以華麗著稱。

就為了能獲得女性的青睞。

因此有人僅為了能穿上軍裝，而志願加入騎兵隊，

當時因為穿便裝不顯眼，

拿破崙本人雖崇尚簡樸，但他也很清楚地意識到法國時尚對世界的影響力，所以對於軍裝也傾向追求華麗的外觀。這點在這幅畫像上就可以明顯看出來。

這種彈性長褲配長襪，被稱作「馬褲」，免費發放給士兵，有助於減緩疲勞，促進血液循環。

深藍色的司令官軍裝上用奢華的金線做刺繡裝飾，與下半身黃色的褲子完美地相互映襯。繡著大寫字母的寬腰帶上，纏繞著好幾層的絲綢飾帶，然後在一側繫成了一個蝴蝶結。這種腰帶原本是戰場上的必需品。直到「三十年戰爭」之前，士兵是沒有制服的，所以那時就以斜跨在肩上或綁在腰上的飾帶來區分敵我。不知何時，飾帶上還出現這種帶有金絲流蘇，成為純粹的時尚飾物。

此外，我想特別提到的是畫中拿破崙的衣領。上半部是高得離譜的立領，下半部則是寬大的翻領，這種衣領組合被稱為「拿破崙領」或「波拿巴領」，在現代風衣還隱約看得到這種被保留下來的樣式。

說起來，貓王花俏的華麗舞臺裝的領子，也是像這樣高到幾乎可以遮住下巴的。

或許，搖滾之王也崇拜拿破崙呢！

畫面中的岩石上，刻著「BONA-PARTE」、「HANNIBAL」、「KA-ROLVS MAGNVS IMP」的文字，他們是在拿破崙之前穿越阿爾卑斯山的先驅者。

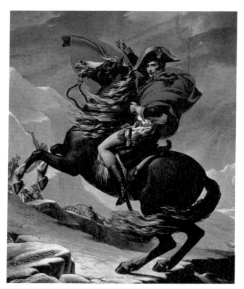

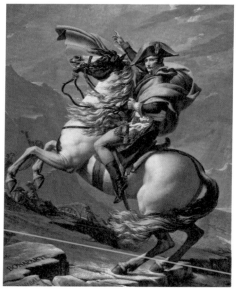

這幅彩色拿破崙的畫像，同樣的構圖，畫家大衛畫了五幅，只不過披肩和馬匹等的顏色不同。
如最上圖的版本，馬是棕色的，馬勒的固定帶是灰藍色的。下圖的披風則是橘黃色的，馬是黑白相間
的，固定帶是紅色的。

酷似傘蜥蜴的環狀領

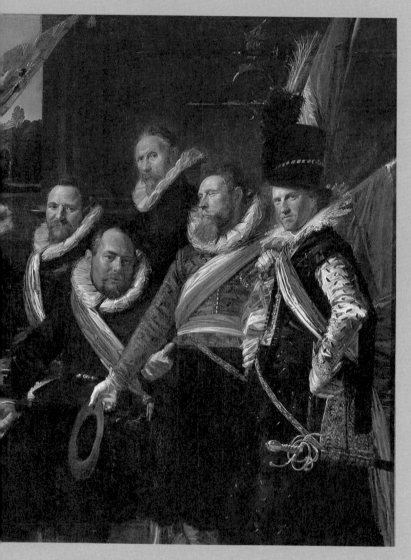

《聖喬治城守衛軍官的宴會》 *Banquet of the Officers of the St. George*
———— 佛蘭斯・哈爾斯 Frans Hals

date. │ 1616年　dimensions. │ 175cm×324cm　location. │ 哈爾斯博物館，哈勒姆，荷蘭

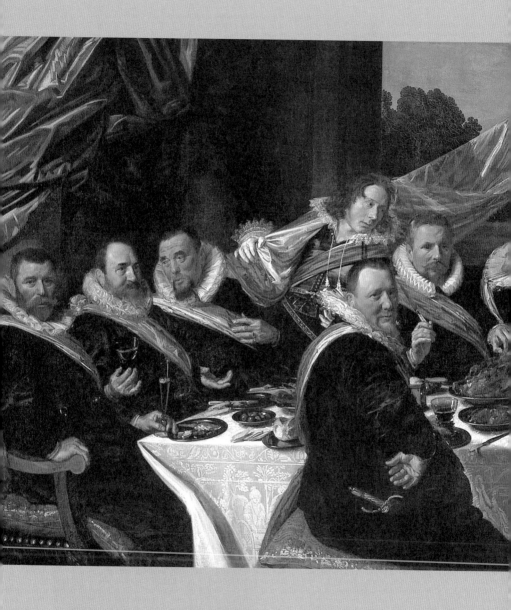

擺脫西班牙哈布斯堡王朝統治而獨立的荷蘭，在十七世紀，透過海外貿易而獲得前所未有的繁榮，這個時期被譽為荷蘭的黃金時代，其中主要的推手就是富裕的城市貴族。

他們自發性地組成了一個民兵團，建造自己的會館，並委託畫家為他們創作集體畫像。這幅畫作就是其中的一幅，是由當時極受歡迎的畫家哈爾斯所繪。

作品以宴會的形式將眾多的人物組合在一起，降低由於透視構圖法而產生遠近空間的差異，使每個人都能盡量顯示出自己的個性和自然的姿態。

畫面中坐在桌子前面的兩位是領導成員，其餘軍階的官員則按官職大小從左至右依序安排。每個人在姿態上都與身邊的人形成互動。透過背景中的窗口，亦可窺見當時荷蘭的風景。

畫面中的場景，若以現代的日本來比喻，就類似市議會的高級

畫作中，每個人的個性和自然的動作都被生動地描繪出來。坐在桌子前面的兩位是領導成員。

官員在料亭餐廳舉行宴會，並拍了張紀念照。當然，在那樣的場合，所有人都會穿西裝打領帶。而四百年後的人們若看到這張照片，說不定會對議員們繫在脖子上垂下來的那條奇怪的繩子感到匪夷所思。

就像現在我們看到畫中民兵團成員脖子上的白色衣領，也會覺得滑稽可笑。

這叫 Ruff [1] 或 Fraise [2]，意思就是環狀領。不僅在荷蘭，當時整個歐洲，這股衣領風潮持續了幾乎兩個世紀，而且是不分階級、性別或年齡的大流行。剛開始是為了不弄髒領子，但後來它逐漸脫離了實用性，變成純粹的裝飾物。

譯註 1：Ruff 為英語稱呼。
譯註 2：Fraise 為法語稱呼。

環狀領在流行鼎盛時期，發展出大如車輪，需要在領子底部用鐵圈提供強力的支撐。

中看到的，這種環狀領的形狀和大小各有不同，有波狀形，還有只在後面稍微豎立的寬面狀等。在質地上多是高檔的薄紡，上漿後用熨斗整燙成形，為使其形狀保持固定不變，或用細金屬線固定於上衣。

在流行鼎盛期，甚至出現了一種非常精緻豪華的蕾絲花邊，被戲稱為「車輪」的特大號環狀領。

由於荷蘭是信奉新教的國家，一般服裝多以黑色為基調，比較樸素，所以更顯現出環狀領的潔白。

正如這幅作品中看到的，有扁平的圓盤狀，

長時間戴著這種東西在脖子上一定行動不便，

然而時尚往往要求我們忍受種種不便，

或許這正是其價值所在。

若是年輕貌美的女子戴著這樣的環狀領，會讓人聯想到她們的臉龐彷彿被花瓣包覆，容貌也益發可愛。但是戴在這些中年大叔頭上，很抱歉，我只覺得像一個剛被斬下來的首級放在盤子上（尤其是畫中央那個半側面的人物，如下圖）。

不過話說回來，戴上環狀領便無法低頭，所以他們必須一直抬頭挺胸。雖然看上去顯得很傲慢自負，但能保持挺直的身形，這倒也是不錯的方式。

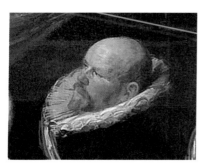

這些帶有圓盤形和波浪形的環狀領，在中年大叔身上，實在有很大的「反差萌」。像畫中這位，簡直就像剛被斬下來的首級盛在盤子裡。

講究細節的優雅貴公子

《羅伯特‧德‧孟德斯鳩伯爵的肖像》 *Count Robert de Montesquiou*
────── 喬瓦尼‧博爾迪尼 Giovanni Boldini

date. | 1897年　dimensions. | 116cm×85.5cm　location. | 奧賽美術館‧巴黎‧法國

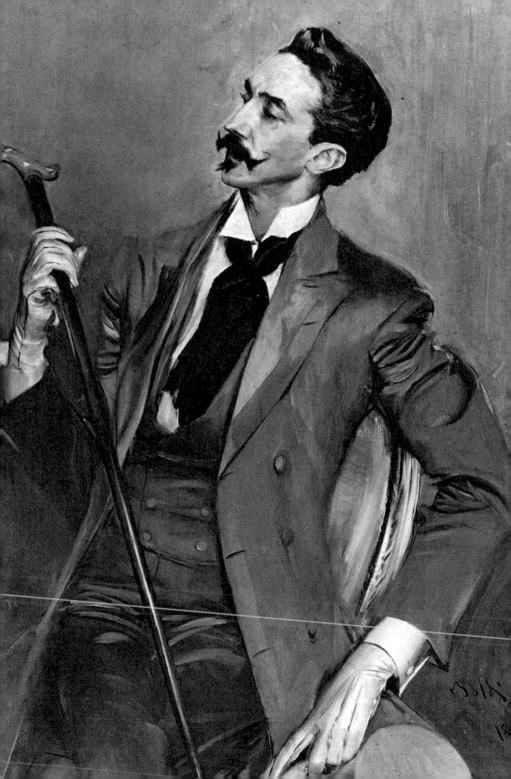

「丹第（Dandy）」這個詞被譯為紳士、時尚達人、潮男或花公子。

當舊時貴族服裝常用的繁複蕾絲、長筒襪等設計元素被摒棄，簡約且精細剪裁的西裝取而代之成為主流，丹第風格也算是男人無法再華麗打扮自己後的一種權宜之計吧。這種穿著的特徵就是非常注重細節，而且經常更換衣服。

歷史學家卡萊爾曾嚴苛地表示：「『丹第』只不過是『穿得漂亮的男人』罷了。」這個說法雖然嘲諷意味十足，但好像也有點道理。

然而就像我們不會稱奧運金牌得主博爾特為「只不過是『會跑步的男人』」一樣，所以對於「丹第」一族，同樣也不能這麼妄下定論。當丹第把對衣裝重視的程度發揮到極致時，也算是達到某種境界了。

丹第對男裝的貢獻，在於精緻化，以及去除不必要的綴飾。這幅畫中，精緻的山羊皮手套，襯衣袖釦上的奢華寶石，這些搭配組合，是真正的貴族氣質。

現在就讓我們來見識十九世紀末巴黎「丹第」一族的代表人物吧。

如果認為丹第只是穿著簡單樸素西裝的人，
將永遠無法真正理解「紳士」的本質。

畫中的人物是孟德斯鳩伯爵，他的祖先為達達尼昂（《三劍客》中的人物），出身貴族世家，是美學家、詩人，也是「美好時代」[3]的寵兒，那一年他四十二歲。據說他還是普魯斯特《追憶似水年華》小說中男同性戀夏呂斯男爵的原型人物。

首先，他擁有毫無贅肉、纖纖合度的修長身材，這是能把衣服穿得合身好看的必要條件。他的髮絲亮澤，彷彿即使強風狂吹也會

譯註3：「美好時代」是指從十九世紀末開始至第一次世界大戰爆發之間的這段時間。此時的歐洲處於相對和平的時期，隨著資本主義及工業革命的發展，科學技術日新月異，歐洲的文化、藝術及生活方式都在此時日益成熟。

紋絲不亂。清瘦的臉龐留著烏黑的八字鬍，看來是故意修剪成蝙蝠翅膀的形狀（順帶一提，孟德斯鳩伯爵就出版過一本名叫《蝙蝠》的詩集）。

他身著高級卻低調的喀什米爾材質的棕色西裝，即使是外行人也能一眼看出其精緻的做工。手套是使用柔軟的山羊皮革，左手隨興地拿著和西裝同色系的高筒禮帽。襯衫衣袖的一截露在西裝外，袖釦就像土耳其寶石般閃著藍色的光，在整體造型中有畫龍點睛的效果。

上過漿的雪白領子，繫著寬而柔軟的黑色領帶，看似隨興，其實是精心挑選過的。孟德斯鳩伯爵的朋友作家龔古爾在造訪伯爵的宅邸後，曾驚訝地發現，他家的衣帽間裡光是領帶就有好幾百條。在這些讓人眼花撩亂的數百條領帶裡，畫中那條領帶是基於顏色、

手杖作為走路時的輔助工具或簡單武器的時間並不長，像圖中這樣作為裝飾性物品的歷史反而更加悠久。

長度，還有其他許多因素的考量，被千挑萬選而出。

最後的亮點就是手杖了。這是從路易十五時代流傳的珍品，手柄是由青色的陶瓷製成，與袖釦的藍色形成完美搭配。

也許你會問，他看起來怎麼不像法國人？沒錯。因為當時法國是女性的時尚中心，而男性時尚則是由英國獨領風騷。如果對男性說他看起來像英國紳士，這就是給予對方最高的讚美了。

總之，如果你不是有錢人，
那麼你就很難成為「丹第」。

穿著尊貴二手衣的音樂神童

《穿禮服的少年莫札特》 *Portrait of Wolfgang Amadeus Mozart*
———————— 據傳為彼得羅‧安東尼奧‧洛倫佐尼所繪
Pietro Antonio Lorenzoni

date. | 1763年　dimensions. | 83.7cm×64cm　location. | 國際財團法人莫札特，薩爾茲堡，奧地利

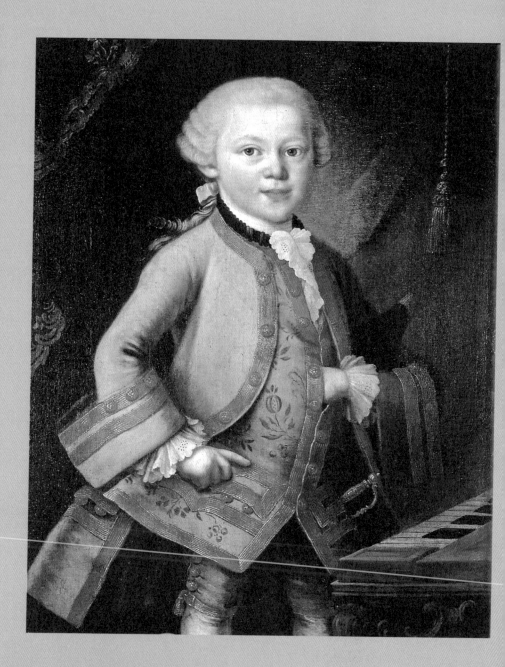

六歲的莫札特雙眼炯炯有神，略顯得意。這也難怪，小小年紀的他雖不是什麼王公貴族，卻穿著宮廷級別的精緻禮服呢。（而且竟然還佩劍！）

為什麼會有這樣一幅畫流傳下來呢？

話說，莫札特的「神童」之名聞名於世，他在維也納的美泉宮殿內進行了一場御前演奏。這位孩童的精湛演奏令成年人也自嘆弗如，甚至還表演了蒙著眼睛，或只用一根手指彈琴的絕技，獲得了滿堂喝彩。最後他跳到瑪麗亞・特麗莎女王的腿上，調皮地在女王的臉上親了一下。

女王十分高興，於是深受寵愛的年少莫札特非常榮幸地得到很多禮物，這件禮服就是其中之一。

洋洋得意的莫札特父親在給朋友的信中這樣寫道：「這件淡紫色衣服是為馬克西米利安王子縫製的，上衣和背心都是同樣的顏色，

把手伸進懷裡是拿破崙的招牌動作，但在他之前，
年幼的莫札特就已經這樣做了。

帶有花紋，用了金絲緞雙層鑲邊，是最高級的紡織品。」

也就是說，這是女王的幼子馬克西米利安（後來成為科隆大主教）的舊衣服。因為是充滿榮耀的禮物，所以他們一回到故鄉薩爾茲堡，就立即找了畫家畫了這幅紀念肖像畫。

當時還沒有「童裝」的概念，也不管孩子是不是方便活動或其他問題，就只是把大人的服裝製成縮小版給孩子穿。

這件衣服就融合了當時法國最新的時尚元素。被稱為 justau-corps [4]（非常貼身之意）的厚外套，如字面意義一樣，合身的衣裝前襟敞開，這是為了炫耀花紋背心和華麗的蕾絲領巾（也是領帶的

譯註 4：justaucorps 為法語，即貼身外套。

前身）。極寬的大袖子、大口袋及超多的釦子也是其特色，有時還會用金、銀或寶石等裝飾鈕釦。這種衣服源自法國，當時就有人因這樣做而破產。

成年後的莫札特也迷上這種由珍珠貝殼製成的漂亮鈕釦，甚至發生過對某件紅外套「因為太喜歡而忘了問價錢，就一心只想買」的事。他在服裝上的揮霍無度也是出了名的，畢竟他是一個很愛打扮的人啊。

也許就是從幼年時的這件宮廷禮服開始，他領略到裝扮帶給他的樂趣吧。

據傳繪製《穿禮服的少年莫札特》的畫家彼得‧安東尼奧‧洛倫佐尼，還幫莫札特的父親奧波德‧莫札特，以及莫札特的姐姐瑪莉亞‧安娜‧莫札特（小名娜娜），繪製了上面兩幅肖像畫。

《聖經》時代的龐克

《施洗者聖約翰》 *St. John the Baptist*
—————— 李奧納多・達文西 Leonardo da Vinci

date. | 1513-1516年左右　dimensions. | 69cm × 57cm　location. | 羅浮宮・巴黎・法國

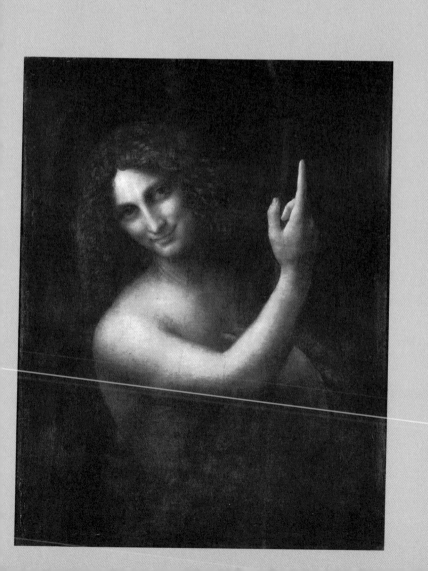

《新約聖經》中的人物會是什麼樣子呢？

聖母瑪利亞在傳統中總是被描繪成穿紅色的衣服，披著藍色的斗篷，但那只是因為紅色代表犧牲時的鮮血，而藍色則象徵天堂的真理，實際上她未必有這樣強烈的色彩感吧（這顏色搭配也太像超人了）？

耶穌基督也是如此。一般人對於耶穌的印象就是：長髮及肩、身材高瘦、留著絡腮鬍，身著樸素的白色粗布衣……古代巴勒斯坦貧窮的猶太人就是這個樣子，所以大家也以此推測耶穌的外貌與服裝。

但誰也不知道耶穌、瑪利亞、猶大、彼得究竟長什麼樣子，聲音如何，穿著怎樣的衣服，因為這在《聖經》裡隻字未提。這是因為沒有必要描述，所以才沒寫吧！

但其中有一位男性，他的服裝是有文字描述的，那就是施洗者約翰。

他以激烈的說教聞名，曾在約旦河為耶穌洗禮，後被希律王逮捕，因美少女莎樂美的要求而被砍下頭顱。他是著名的先知（其實並不是預言未來，只是接收並傳達神的語言）。只有他的服裝在《馬太福音》和《馬可福音》裡是被詳細記載的──穿著駱駝毛衣物，腰間繫著皮帶。

那麼，為什麼約翰的服裝如此重要呢？這是因為在《舊約聖經》寫著：「穿著毛衣的先知會在救世主面前出現，並在曠野裡呼喊。」而這套服裝的特徵就證明約翰正是前面所說的先知。

雖然如此，衣物好像並不需要特別指明是駱駝毛，而且他繫的

聖約翰散發出一股中性氣質，也被一些專家形容為擁有如蒙娜麗莎般「神祕的笑容」。

時髦（？）皮帶也很奇怪。對猶太人而言，有「沙漠之舟」之稱的駱駝並不像驢或羊那樣親近，所以可能是為了凸顯其珍奇之處。

此外，約翰在沙漠中長期修行，是以蝗蟲和蜂蜜為主食的野人，本來就會被視為怪人。綜合以上所有資訊再來看他的裝扮，說不定這就是當時的「龐克裝」吧。

我們現在來看一看這幅達文西在晚年所繪的聖約翰畫像吧。他的長髮猶如駱駝毛般捲曲。

用蘆葦做的細長十字架是聖約翰的特徵，如果沒有這個十字架，可能也無法確定他是誰，這個人的面容具有兩性特徵，讓人雌雄莫辨。

畫中所繪的駱駝毛衣的是雙峰駱駝的毛，因為單峰駱駝的毛又短又粗，一般不會被製成衣服。

說實話，我覺得他的眼神也有些可怕，有蒙娜麗莎般的微笑帶有恐怖感的獨特氛圍，一旦看過就難以忘懷。或許真正的聖約翰就具備這種強烈的氣場也說不定⋯⋯

花俏的瑞士傭兵制服

《傭兵》 *Portrait of Niklaus Manuel Deutsch the Younger*
————據傳為漢斯・魯道夫・曼努埃爾所繪 Hans Rudolf Manuel

date. | 1553年 location. | 歷史博物館・伯恩・瑞士

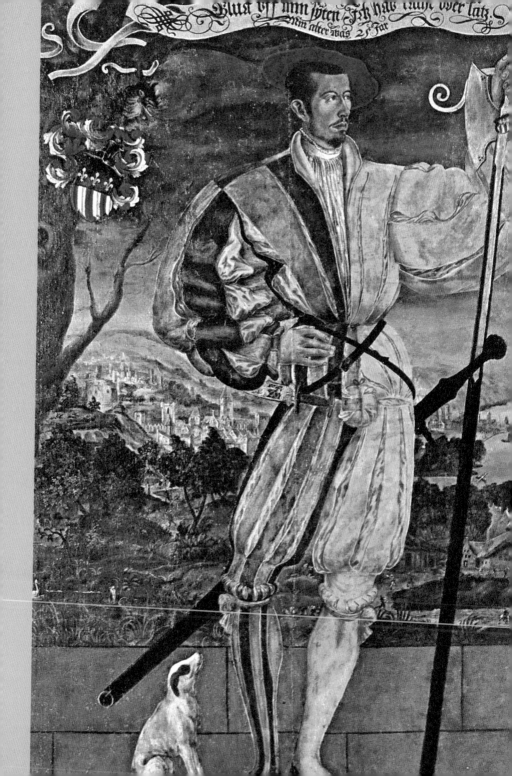

現代人對瑞士的印象，多半是旅遊勝地、盛產精密儀器，以及與洗錢有關。

但從十四世紀到十八世紀，說起瑞士人，大家首先想到的就是傭兵。因為在那時的瑞士，派遣傭兵是該國最大的產業。

瑞士境內到處都是崇山峻嶺，再加上農耕地有限，氣候又特別寒冷，在極度貧困的情況下，瑞士男人如果想賺錢，只能去國外謀生。而當時可以賺錢的方法，幾乎只有「參加戰爭」這條路可走。

驍勇善戰的瑞士年輕人，以身為勇敢無畏的傭兵而馳名全歐洲。只要受雇，他們都會全力以赴為任何國家的領主戰鬥。即使昨日還是盟友，但今天在戰場上一旦成為敵人，也可以以命相搏。

瑞士傭兵的服裝多樣，他們喜好色彩繽紛的樣式，像是花俏的綁腿，左右不搭的長襪。

當時曾有這樣一句話：「沒有錢，瑞士士兵就不賣命。」他們在戰場上搶劫和掠奪，遠比靠佣金獲得的財富更加豐厚。

光是看這幅畫作，就知道他們的穿著打扮出人意料地富裕闊綽。

傭兵的武器和軍裝都不是配發，而是自己準備的。畫裡的這個人不但配備著精良的長矛、匕首、巨劍，甚至還帶著一隻家犬，並且全身服裝華麗。畫面最上方的橫幅寫著：「幸運就在我手，不論正義與否。」很明顯能看出傭兵充滿勇氣與自信的性格。

即便這樣，或許大家還是會對他們是否真的穿得如此花俏上戰場有所懷疑吧。衣服左右兩邊的材質和顏色都不同，其中一邊的直條紋也顯得非常奇怪，這種設計是不是很突兀呢？

瑞士傭兵善於肉搏，以長槍陣著稱。其中的兵器瑞士戟，是一種長矛形的兵器，頂端上有個重斧，背面是尖鐵或鉤子，頂端是矛頭。重斧可攻破胸甲，鉤子能殺騎兵，矛頭則可突刺。

但他們真的就是這樣上戰場的。瑞士傭兵玩過頭的極端打扮屢受到領主和長官所責備，但那又如何？

他們對於這些指責完全不在意，因為這是一份得豁出性命去做的工作啊，而且服裝的花俏程度還越來越變本加厲。

最後，這樣的服裝風格不僅影響了其他國家的傭兵，連最初指責不斷的上流階級也漸漸耳濡目染。

尤其是衣服上的切縫（slash），就是瑞士傭兵想出來的。他們雖然身穿搶來的昂貴華麗服飾，但因為布料缺乏彈性，難以舞槍弄劍。因此，他們索性將袖子或褲管剪出開叉的縫隙，把裡面的布料

畫作中，最上方的橫幅寫著：「幸運就在我手，不論正義與否。」

型男名畫的黑歷史　48

往外拉出，結果發現，這樣還真方便！於是，這個創意引發了一場時尚革命，上自王族下至農民，甚至不論男女也紛紛仿效，形成一股熱潮。

這幅畫中，袖口部分的深藍色和淺藍色中間，有好幾處能看見黃色布料的地方，就是我們剛才說的，把切縫裡的襯布拉出來，再使之蓬鬆鼓脹。

所以說，「需要乃發明之母」。

順道一提，傭兵們會把各國的貨幣帶回自己的國家，這便是瑞士銀行業發展的源頭。

優雅的和式棉袍

《地理學家》 *The Geographer*
———— 約翰內斯・維梅爾 Jan (Johannes) Vermeer

date. | 1669年 dimensions. | 52cm×45.5cm location. | 施特德爾美術館・法蘭克福・德國

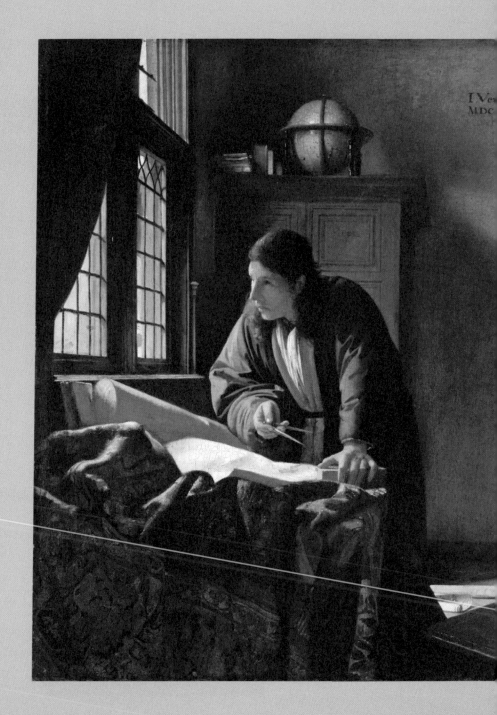

正如我在第二十二頁曾提過的，十七世紀是荷蘭的黃金時代。

這個信奉新教的新興國家在那時超越了西班牙及葡萄牙，成為無比強大的海上霸主。眾所周知，荷蘭和日本也關係匪淺，藉由荷蘭東印度公司（世上第一個股份制有限公司），持續在日本長崎的出島壟斷了貿易。

維梅爾畫的這位地理學家（原型究竟是誰並不清楚），就是生活在這樣一個處於頂峰時期的荷蘭。

他正專注地描繪地圖，左手握指南針，桌上布滿紙卷。
窗戶灑落的光線及那半空中停頓的右手，
讓時光彷彿凝止在那一剎那。

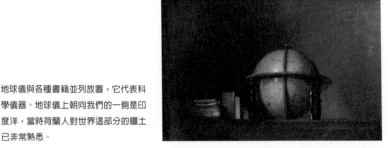

地球儀與各種書籍並列放置，它代表科學儀器。地球儀上朝向我們的一側是印度洋，當時荷蘭人對世界這部分的疆土已非常熟悉。

畫中還描繪了許多與國際海洋貿易有關的小物件。

首先是人物背後櫃子上放置的地球儀，牆上掛著的地圖，還有畫中右下角桌上的直角尺。地理學家右手拿著圓規，桌上展開一張大大的海洋地圖。前方是張東方風格的毯子，看起來應該是進口的舶來品。地板最下方和牆壁的銜接處有一排瓷磚，這是當地特產的台夫特藍陶。

在這樣的情境中，他身上穿的那件藍色外套怎麼看都好像和周圍的一切不那麼協調。這件衣服曾被認為是學士服，類似如今英國和美國大學生仍會在畢業典禮上穿的長袍。但實際上這位地理學家穿的外套比較厚，像是棉衣之類，看上去更像是稱為「丹前」的那種日式棉袍。這應該也是舶來品吧，而且還可能是來自日本。

我覺得上面這種推斷滿有說服力的。據說當時荷蘭的富人及知識份子都非常愛穿這種「日本和服」，它受歡迎的程度甚至還出現

地理學家停下手頭的工作，凝視著窗外，眼睛因陽光照射微瞇。

了仿冒品，大概是大家覺得這種衣服充滿了異國風情吧。但從現在日本人的角度來看，一個穿著日式棉袍的藍眼睛學者並不令人印象深刻。

還有其他類似的例子，比如在大約半個世紀後的法國就流行過印度的印花棉布。它比毛織物品更輕便，且方便洗滌，價格也相對便宜，圖案更充滿了異國情調，在貴族階級的男性中甚為流行，他們把它當作家居服，之後這個風潮也漸漸擴及至平民。

有些相關的肖像畫也被保留下來，但看起來十分滑稽。

那些傲慢至極的法國貴族，頭戴高聳入雲的誇張假髮，

維梅爾畫作中的窗戶，大多位於左側。

身穿薄薄浴衣樣式的印度印花棉布。

如果拿掉頭上的假髮，看上去還更像是休閒服……

不過，就像日本人覺得穿武士服搭配靴子的阪本龍馬，很酷一樣，當時那些外國人一定也覺得自己那種流行的穿法是件非常時髦的事。

如今來自歐美的觀光客也常會在日本購買便宜的浴衣當作伴手禮，帶回去當家居服，這樣的例子還滿常見的。

譯註5：1836年11月15日出生於高知縣的武士家庭，推動日本從江戶幕府走向明治時代的維新志士。據說他是第一個穿上靴子的日本人。

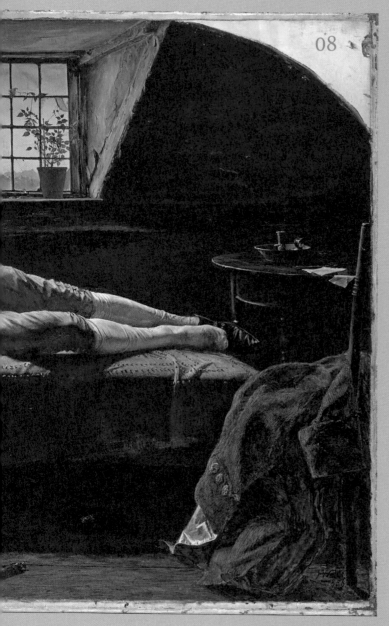

一位年輕男子之死

《查特頓之死》 *The Death of Chatterton*
—————— 亨利・沃利斯　Henry Wallis

date. | 1856年左右　dimensions. | 62.2cm×93.3cm　location. | 泰特・倫敦・英國

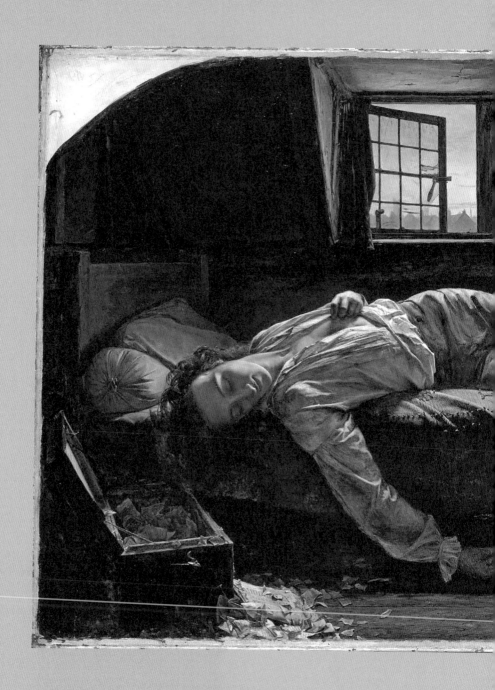

在一間狹窄幽暗的閣樓房間裡，一個青年結束了自己的生命。

他本想走向窗外那個更明亮的地方，追尋陽光普照的人生，卻因為不被這個世界認可，最終選擇了令人遺憾的死亡。

他那悲劇般的人生，似乎與他修長的身材和浪漫的氛圍頗為契合。白色的襯衫前襟敞開著，下半身是白色長襪和合身的藍色中長褲。身上沒有佩戴任何飾物，若沒有青春和美麗的加分，很難展現出畫中所要呈現的浪漫氛圍。

青年名叫湯瑪斯‧查特頓，是曾真實存在的人物。在這幅畫創作大約一個世紀前，也就是一七七〇年，他在倫敦的貧民窟裡服用老鼠藥（也就是砒霜）自殺身亡。那時，他年僅十七歲。

他想把自己寫的詩集冒充成「在教會檔案保管室發現的古文獻」出版，結果被識破，最後這位一直默默無名的作家（或是說「偽作家」），在飢餓和貧困中走到了生命的盡頭，直到他死後才

當時，襯衫被視為內衣。在畫面的右下方，一件紫紅色的上衣外套隨意被丟在椅子上。

聲名鵲起。

諷刺的是，當初那些被視爲贋品的詩集獲得了高度評價，如今他被認爲是浪漫主義潮流先驅的早熟天才。

畫家沃利斯爲了在歷史畫作中描繪這位傳奇詩人的最後時刻，特地前往他當初居住的公寓進行素描。

他勾勒了簡陋的床鋪、廉價的家具、窗外的景色、砒霜的瓶子，還有他臨終前撕碎散落一地的手稿。他畫出大量細節，並運用強烈色彩的畫風，將查特頓生前的生活場景描繪得非常逼真和出色。

接著就是必須找到一個和查特頓形象相符，猶如從夢境中走出

畫作藉由基督般的姿勢和地板上撕碎的詩作，表達了藝術家作為社會殉道者的觀念。這位十八世紀的青年詩人因為失意，於十七歲時自盡。一七七四年歌德的《少年維特的煩惱》，更是帶出一批少年自殺潮。

來的模特兒。

皇天不負有心人，他遇到了喬治・梅瑞迪斯，他和查特頓一樣，也是一位名不見經傳的年輕作家。畫家讓他擺出這個死亡的姿勢，終於完成了這幅作品。

畫作在英國皇家藝術院展出，成了沃利斯的代表作，還被當時知名的藝術評論家約翰・羅斯金譽為「完美無瑕，令人驚嘆」。

照理說畫家應該好好感謝模特兒梅瑞迪斯，然而兩年後，沃利斯竟然搶奪了梅瑞迪斯的妻子，兩人私奔了。（這眞是太過分了啊！）

但梅瑞迪斯和畫作中查特頓的形象截然不同，他擁有強韌的精

閣樓的窗戶朝向倫敦市的日出，遠處是聖保羅大教堂。窗台上玫瑰的孤獨花瓣，呼應了從生命到死亡的過渡。

神和毅力。他把自己痛苦的經歷寫成小說，繼而再婚，並獲得了功績勳章[6]，最後還活到了八十多歲的高壽。眾所周知，夏目漱石的《虞美人草》就是受梅瑞迪斯的代表作《利己主義者》所影響。

譯註6：英國和大英國協勳章，由英國君主所頒贈。

惡趣味的最高點

《皇帝查理五世和他的獵犬》 *Emperor Charles V with a Hound*
────── 提香・韋切利奧 Titian (Tiziano Vecellio)

date. | 1533年　dimensions. | 194cm×112.7cm　location. | 普拉多美術館・馬德里・西班牙

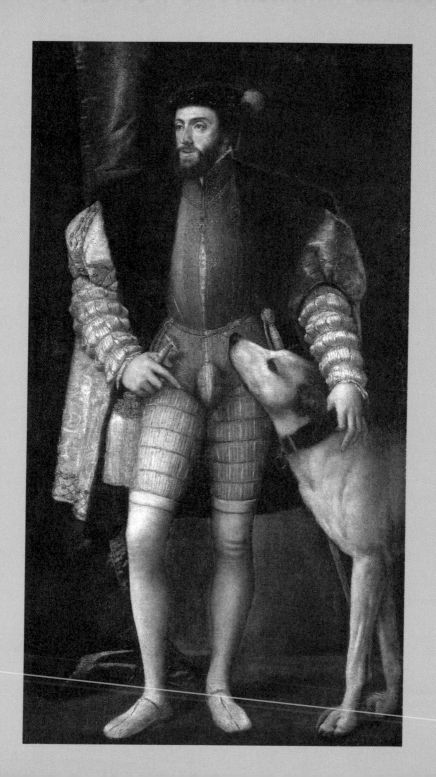

把西班牙推上強國地位的神聖羅馬皇帝查理五世的這幅肖像，不知怎麼地，讓我聯想起昆蟲。也許是因為他上半身那種異常的膨脹感，與下半身過於纖細形成對比的原因吧（如果是個彪形大漢這樣穿的話，一定會很像橄欖球運動員）。

當時的王公貴族都愛穿這種誇張的服裝，不管是肩膀、手臂、腹部都充滿填充物，還有衣服要以支架撐起，這讓他們看起來與人體的自然曲線相去甚遠，藉此顯示出一種威嚴感。

這種穿著必定是行動不便的，於是他們就在上衣的腰部及袖子等處裁剪出很多之前提過的切縫（參考四十八頁），以彌補布料缺乏彈性和延展性。在切縫之間還可隱約看見裡面昂貴的亞麻內衣，這也提升了設計的裝飾性。

既然上半身是這樣的奢華變形，那麼下半身又該採取怎樣的策略與之對應呢？

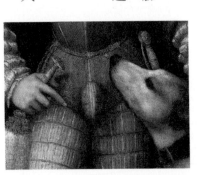

雖然名為「遮陰布」，但這種設計其實並未產生遮擋的效果，反而更加強調男性的性器官，具有彰顯性別的作用。

現代人看了這樣的服裝一定會覺得很尷尬，但當時的人們似乎認為只有這樣特大的遮陰布才合適。

過去祖先們用無花果的葉片遮掩私處，然而這種思維在當時反而逆轉，變成要充分凸顯，引人注目。

就好像這幅畫中，皇帝不但故意用右手食指指著那裡，還讓愛犬把鼻子都湊過來，更加令人尷尬地格外顯眼。（也許更準確地說，他們本來就希

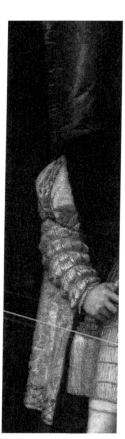

宮廷元素（銀色披風）和軍事元素（棕色內衣）的組合，展現出融合了精緻和力量的形象。

望讓人目光聚焦在那個點上？）

據說這種對遮陰布的強調，也和傭兵有關。戰場上為了保護男性這個重要部位，外面都會套一個金屬外殼，大家覺得這樣非常酷，後來迅速在統治階級中流行起來，所用的材質從棉布，變成絲綢、錦緞、毛皮等，上面還會以金線或銀線刺繡，並有螺旋、貝殼等各式各樣的形狀，簡直五花八門。

這個流行從十五世紀開始一直持續了兩百多年，在全歐洲造成大流行，後來還不斷發展演進，像是放入棉花或羽毛之類的東西填充，使之看起來更巨大。也有人把手帕、金幣，甚至有「能人」還把水果都放了進去。

儘管有保守人士出面指責說這種做法「過度虛榮」「極其低俗」，但都被當作耳邊風，置之不理。他們認為這是優美體態的一部分，是不可或缺的裝飾。

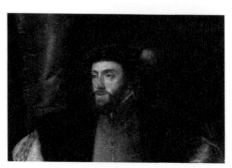

據說查理五世有突出的下巴，雙唇不太容易完全閉合。因此畫家以全身像的方式，藉此淡化下顎。

當時的女性究竟是懷著怎樣的心情看待這些的呢？可真是個謎。

幸而這塊讓男人自豪的遮陰布，也不過是曇花一現。

這個展示男性性別，只限於男性的服裝時尚，如今早已消失無蹤，目前看來也沒有復活的跡象。

這真是太棒了，棒極了！

話說，以前遮陰布在日語裡的漢字寫作「股袋」7，只是這個詞對於中古世紀歐洲服飾想呈現的威嚴，似乎顯得不夠莊重啊……

譯註7：股袋，日語，直譯的意思就是屁股上的口袋。

大智若愚的小丑

《愚人船》 *The Ship of Fools*

———————— 希羅尼穆斯・博斯 Hieronymus Bosch

date. | 1510-1515年左右　dimensions. | 56cm×32cm　location. | 羅浮宮，巴黎，法國

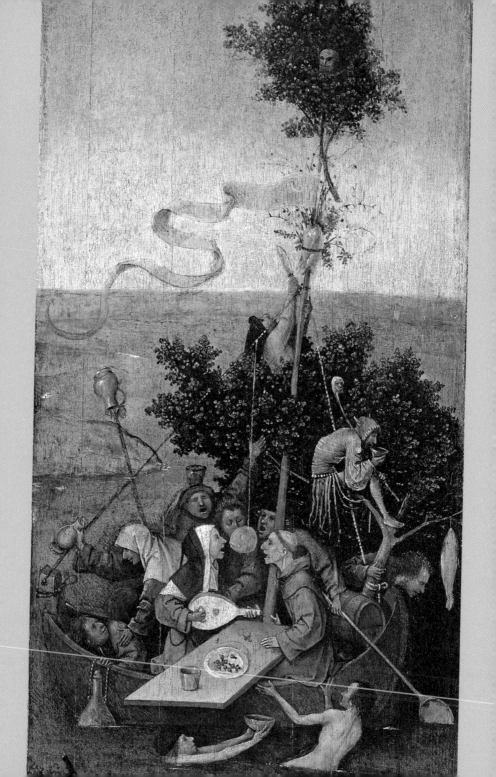

這幅畫作是畫家從十五世紀德國作家布蘭特的寓言詩《愚人船》中得到靈感後所繪製的，作畫年分不明。但這兩個作品的概念是一致的，即一艘滿載著世界上愚者的船隻，朝著名為「愚人國」的目的地揚帆出航。

船，向來都是「教會」的象徵。但在這裡是象徵宗教改革前的教會，是所有罪惡的承載體，而不是神聖的象徵。

充滿奇思異想的畫家博斯將修道士和修女置於畫作的中心，很明顯是對教會的批判（畫中的樂器魯特琴和桌上的櫻桃都喻示「淫樂」）。當時因為對神職人員濫發免罪符，導致他們嚴重墮落，而馬丁・路德則對天主教提出異議（即宗教改革），並建立新教。

歷史來源先說到這裡，我們來看一下這幅畫裡的男人裝扮吧。

畫面右側船尾的桶子上，有一個人倚坐在伸出的樹枝上，獨自一人喝著酒，他就是宮廷小丑。他穿的衣服是他的工作服，也可以說是制服吧。

雖然小丑常受到嘲笑，但也會讓人感到畏懼，因為他們常常和異常、邪惡、異端等事物相連結。

他是這艘船的掌舵者，

但他只顧著喝酒，根本不在乎船要駛向哪裡。

他頭上戴著一頂兜帽，帽子上有象徵愚蠢的驢耳朵，帽沿上有一圈鈴鐺。過長的外衣下襬被剪成許多條狀，走路的時候會隨風飄動。手上的長杖頂部有個滑稽的人臉，權杖代表皇權，這是一根象徵國王權力的仿製品。

小丑據說是源自於身心殘障人士。王公貴族稱他們為「愚人」，在宮廷及自己的宅邸裡僱用很多這樣的人，因為當時這樣做在基督教中被視為美德。

宮廷丑角的興起大約是十二世紀，他們的娛樂性角色逐漸變得更加濃厚。用現在的話來說，他們需要會模仿、表演喜劇、會跳舞唱歌，還要會雜耍，甚至還能機智應對，以及具有諷刺的能力（莎

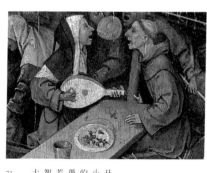

魯特琴象徵愛情，櫻桃代表性欲。

布蘭特著作中的木版畫，有許多戴著驢耳兜帽的人擠在一條船上的畫作。

士比亞的《李爾王》中登場的小丑就是這種典型人物。

他們不但不傻，而且如果是智商不高的人，還無法勝任這項專業工作。他們被視為壓迫者的盟友，深受民眾喜愛。

在中世紀，精神疾病患者也被稱為「愚人」。當時還規定這些人必須穿上小丑服，這是為了讓他人知道這些人的狀態。布蘭特著作中的木版畫上就有這樣的圖案，許多

戴著驢耳兜帽的人擠在一條船上。

你覺得這些人可憐嗎？

那倒未必，人類的機智就在於他們不會墨守成規，事情都有變通之道。一旦被認為是愚人，並穿上了那身服裝，即使對他人造成傷害，也不會被責難。

在黑暗的中世紀，就有不少精神正常卻難以自保的智者，他們選擇扮演小丑，好讓自己能活下去。

所以，小丑裝在那時也可以說是件隱身服了。

一個貪吃鬼正要爬到桅杆上，他被綁在桅杆上的烤鵝吸引到無法自拔。

監管海盜的船長變成海盜

《基德船長》 *Captain William Kidd*

———————— 霍華‧派爾 Howard Pyle

date. 1911年左右　location. 國家海事博物館，格林威治‧倫敦

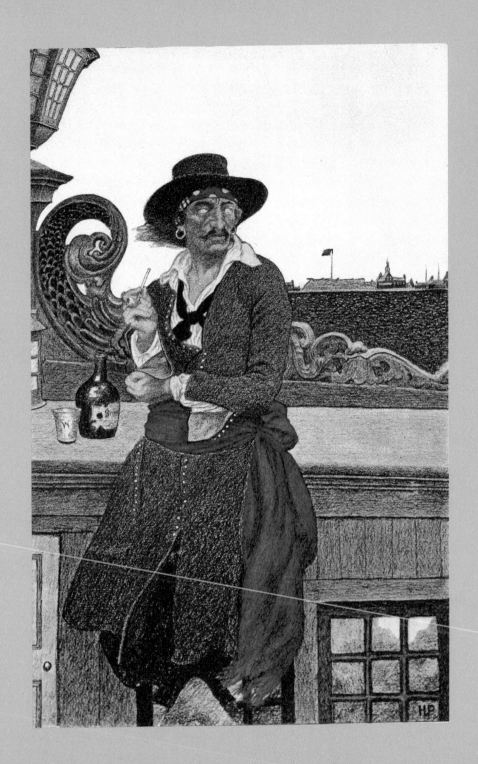

就像城鎮裡會有強盜，山中會有山賊，海上則有海盜。但不知為何，好像只有海盜能引起浪漫情懷，獨占人們的喜愛。這不僅因為海盜的舞臺是在廣闊自由的海上，還因為他們對服飾尤其花心思的緣故吧？

比如小說《金銀島》中的約翰・西爾佛，《彼得潘》中的虎克船長，木偶劇《偶然遇見的葫蘆島》[8]中名叫「老虎鬍子」的海盜。電影中有《加勒比海盜》（「加勒比海盜」原本是迪士尼樂園裡的遊樂設施）裡的史派羅船長，還有遊戲《維京之戰》裡的海盜……等。

每個海盜都具有獨特的個性。有的將長髮編成細密的小辮子，有的左手裝著鐵鉤，有的戴著黑色眼罩，頭戴有骷髏圖案的帽子，穿紅白條紋襯衫，留著絡腮鬍……總之，一眼就能認出他們是海盜，這也是他們最妙的地方。男孩子們（如今也許也包括女孩子）

譯註 8：《偶然遇見的葫蘆島》是 1964 年 4 月 6 日～1969 年 4 月 4 日於 NHK（日本放送協會）播放的木偶劇。

應該都會想嘗試那樣的裝扮吧。

有一陣子新聞常出現索馬里海盜的消息，
但他們總是穿著普通的T恤和短褲，毫無浪漫氣息，
只有一種冷酷無情的感覺，
我覺得他們都算不上是海盜了（？）。

美國人氣插畫家派爾充分發揮他的想像力，畫下這幅作品。主角是十七世紀的真實人物，出生於蘇格蘭的基德船長──威廉·基德的英姿。

在海風的吹拂下，他像所有的海上男人一樣曬得黝黑精悍，厚厚的嘴唇上留著八字鬍，銳利的眼神透露出壞人的面容。雖然黑色

紅色是一種明亮鮮豔的顏色，容易在遠處被注意到。海盜希望藉由醒目的紅色腰巾，吸引船隻或其他目標的注意，以達到威懾和恐嚇的效果。

帽子雖然看起來很普通，但帽下露出的白點花紋的紅頭巾和大圓圈耳環，卻營造出一種不尋常的特別氣場。白色襯衫和灰色長大衣的素樸，在一條豔紅的寬腰帶對比之下，格外引人注目。再加上放在一旁的菸和酒，可以說，這就是經典的海盜形象。

在眾多真實存在過的海盜裡，基德之所以如此出名，並不是完全因為他對服裝很有品味。事實上，他原本是貿易商船的船長，後來取得監管海上私掠船[9]的許可證，從事懲治海盜的工作。

但因為這份工作薪資微薄，最後他自己竟然當起海盜，真是與初衷反其道而行了。

最終，基德被捕並被處以死刑。他在臨死之前，留下遺言說自

譯註9：曾是歐美國家歷史上流行的擴張工具，私人擁有的船隻在政府授權下可在公海掠奪敵對國家的商船，也就是合法的海盜，並規定其擄獲的財物有一定百分比歸國家所有。

己把寶藏藏了起來。這下子可不得了，全世界都開始了基德寶藏的尋寶之路（愛倫坡的驚悚小說《黃金蟲》中就是關於基德寶藏密碼的故事）。「基德搶盡了七大洋，他的寶藏一定藏在附近島上。」之類的謠傳越傳越誇張，後來還出現在日本鹿兒島也埋藏著他的珍寶之說。如今在日本扮演海盜的角色服裝中，以黑色眼罩和腰上繫著這種紅色飾帶最有人氣。

即使我們不是尋寶獵人，但上述這些傳說也都讓人無比興奮啊。

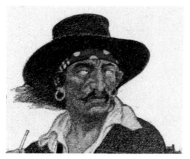

頭巾能把黏亂的長髮攏到臉後，還能防止汗水淌到眉毛上。大圓圈耳環通常是金或銀製的，是為了萬一失事落海，屍體被沖到海岸時，可以用耳環來支付喪葬費用，

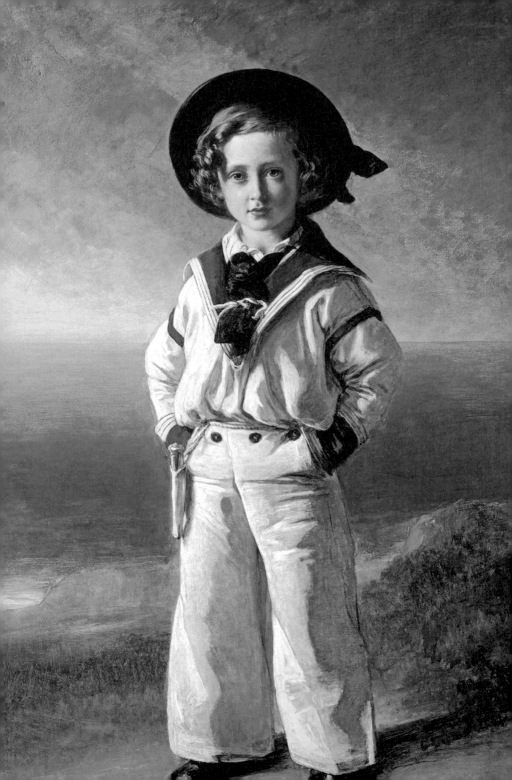

穿水手服的王子

《阿爾伯特・愛德華王子》　*Albert Edward, Prince of Wales*

——— 佛朗茲・夏維爾・溫特哈爾特　Franz Xaver Winterhalter

date. | 1846年　dimensions. | 127.3cm×88.3cm　location. | 王室典藏

這可不是一個普通的孩子，也不是大力水手的少年時代。他就是繁榮昌盛的大英帝國的首位王位繼承人，在維多利亞女王過世後成為國王的阿爾伯特・愛德華，也就是後來的愛德華七世。

在一八四二年，五歲的他穿著這身時髦的新裝出現在王室家族的帆船派對上，大家見了都驚呼「真是太可愛啦」，獲得全場一致好評。

小王子一身白色衣褲，配上深藍色的海軍領，再繫上時尚的領巾，下半身是當時最時髦的喇叭褲，帽子也非常帥，的確是人見人愛。於是，當時的人氣畫家溫特哈爾特立刻奉旨畫下了這幅肖像畫。

當時還沒有海軍制服，水手們可以隨意按照自己的喜好選擇服裝，然而，當時海軍制服的潮流正在興起，船員們開始偏好穿起水手服。

服裝胸口處呈倒三角形的大領襟，
是為了萬一被海浪捲走時可以馬上脫下衣服，
這種設計完全適合在海上生活的男性。

而穿在孩子身上時，同樣也散發獨特的魅力。因此，從上流階級到平民百姓的男孩子，都逐漸開始喜歡這種服裝，將其視為兒童時尚的代表。

然而，這衣服還有後續故事呢。不久，英國海軍把這種服裝正式定為制服。稱霸世界海洋的英國海軍軍裝，當然漸漸被世界各國競相模仿。通常情況下，這個故事到這裡也該結束了，但水手服的魅力並未就此止步。從十九世紀末到二十世紀，水手服不僅在男孩界受歡迎，連少女也開始愛穿這種服裝（下半身是搭配裙子），最後甚至還持續擴大至成年人，變成了流行時尚。

胸口處呈倒三角形的大領襟，是為了萬一被海浪捲走時可以馬上脫下衣服而設計的。大領子也可以用於防寒。

「不僅是英國、法國的海邊，世界各國的海灘觸目所及都是穿著水手服的男女老少。」當時一本時尚雜誌這樣驚歎寫道。這個原本屬於男性的服裝，竟然不論性別、年齡，不論西方、東方，都成了全民所愛，類似這樣的例子，還真找不出第二個。

事實上，能適合任何人穿的服裝，本身就很不尋常。

（當然，也許有的人明明不適合卻也在穿……）

在同一時期，水手服也成了維也納少年合唱團的制服。該合唱團和哈布斯堡王朝同時誕生，隨著哈布斯堡王朝的衰落和終結，這支合唱團的存在也面臨逐漸消失的威脅，但就因為穿上了水手服，他們一下子就又人氣大增，真是不可思議。

追根究柢，還是阿爾伯特王子的魅力造成的吧！

可惜，少年易老學難成。這位阿爾伯特王子整日只知道吃喝玩樂，讓女王愁眉不展。在眾多情人中間，他最愛的是愛麗絲・凱佩爾夫人。而這位愛麗絲夫人的曾孫女，大家猜得到是誰嗎？她就是查理斯國王的再婚妻子卡蜜拉王后。

順便一提，我高中時的校服就是這種水手服，有兩種，夏天是白色，冬天是黑色。

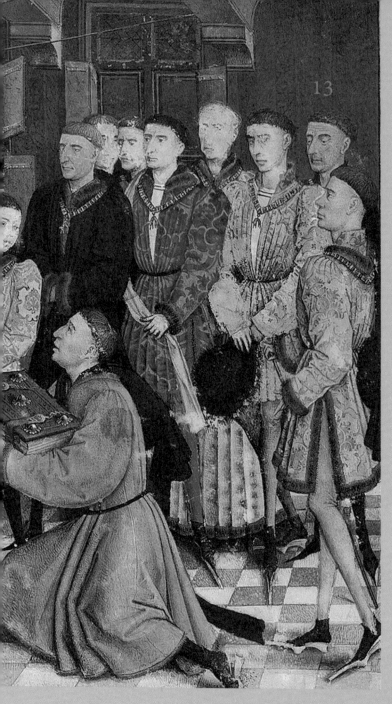

我說，鞋子有必要這麼尖嗎？

《接受著作呈現的善良公爵菲利普》 *The Chronicles of Hainau*

——— 羅吉爾·凡·德爾·維登 Rogier van der Weyden

date. | 1448年 dimensions. | 44cm×31.2cm location. | 比利時皇家圖書館，布魯塞爾，比利時

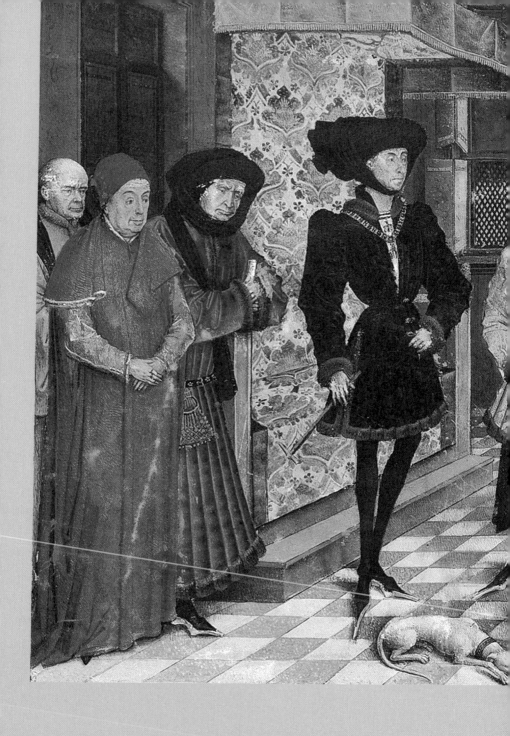

這幅畫是《埃諾編年史》的封面圖片，是有「好人菲利普」之稱的勃艮第公爵，正在接受獻呈手抄本時的場景。

畫中主角站在畫的中央，擺著醒目的姿勢。這位善良公爵菲利普，以身穿黑衣聞名。這幅畫中，他就是從頭到腳一身黑。

他因為父親被暗殺而備受打擊，從此之後便一直穿著喪服，由於看上去還挺酷的，許多人紛紛仿效。這個打扮對西班牙也有極大的影響，菲利普二世被稱作「黑蜘蛛」，也是因為他愛穿一身黑的緣故。

關於黑衣服就先說到這裡，我們再來看一下他的鞋子。鞋子當然也是黑色的，但它的形狀特別醒目。

畫中登場的人物全都穿著這種尖頭鞋，讓人不禁感歎「果然是中世紀，果然是哥德式啊」（這樣說是因為在此之後，像這樣的尖頭鞋就越來越看不到了）。

譯註10：poulaine，法語，是souliers a la poulaine的簡略語，即後文所說的「波蘭風的鞋子」的意思。

這種在十五世紀大受歡迎的尖頭鞋叫作「poulaine」[10]，也就是「波蘭風」的意思，所以可以得知這種鞋子並不是起源於勃艮第，而是波蘭。據說最早是出現在十二世紀（也有一種說法是十字軍從東方帶過去的）。

在那個靠衣裝、身上佩戴的珍寶飾物，還有所穿的鞋子這些行頭來威懾他人的時代。

如果一個人的穿著越不適合勞動，就越能顯示出其地位身分之優越，也越能受到尊敬。

所以，這種尖頭鞋也是鞋尖越長，就越能顯示出穿鞋之人的「偉大」。

其實，當時的女性並不像男性那樣熱中這種波蘭式的鞋子，它只屬於男性的喜好。

即使明明和自己的身分不符，仍忍不住想模仿上流階層的裝扮，這也是人之常情，所以平民百姓也開始模仿貴族穿這種尖頭鞋。但這讓那些總是想侮辱下層人民的貴族感到不悅，於是他們訂下了這樣的規定：平民的鞋長只能為腳的一半，騎士為一‧五倍，貴族為兩倍，而王族則可以長達二‧五倍。

在有些地區，如果你的鞋子太尖，甚至會被徵稅，這也算是一種禁奢令了。

據文獻紀錄，當時還有人會在鞋尖裝飾一種圓形飾物，有的鞋子甚至長到兩英尺（約六十公分），真佩服他們當時走路怎麼能保持平衡，不會摔倒。

菲利普旁邊是他十三或十四歲的兒子大膽的查爾斯。左邊，穿著藍色衣物的是財政大臣，穿著紅色衣物的是主教。

不過，當時的人們應該也感到不便吧。所以，後來發展出鞋尖除了向前伸展外，還有一種是向上彎曲的款式，就像哥德式教堂一樣，這些彎曲的鞋尖也向上延伸，彷彿要朝向天際。但這種設計後來也變得非常麻煩，人們甚至會用繩子將鞋尖綁在膝蓋或小腿上。到了這種程度，已經分不清這到底是鞋子還是什麼東西了，明明一開始是為了追求時尚，到最後卻變得非常不雅觀。所以，（或許是因為這種緣故），尖頭鞋就這麼漸漸被淘汰了。

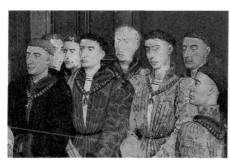

畫作中右邊這群人是由菲利普創立的「金羊毛騎士團」的八名成員。

美腿配紅鞋

《**法國國王路易十四的肖像畫**》　*Louis XIV in Royal Costume*
————亞森特・里戈　Hyacinthe Rigaud

date. 1701年　dimensions. 277cm×194cm　location. 羅浮宮・巴黎・法國

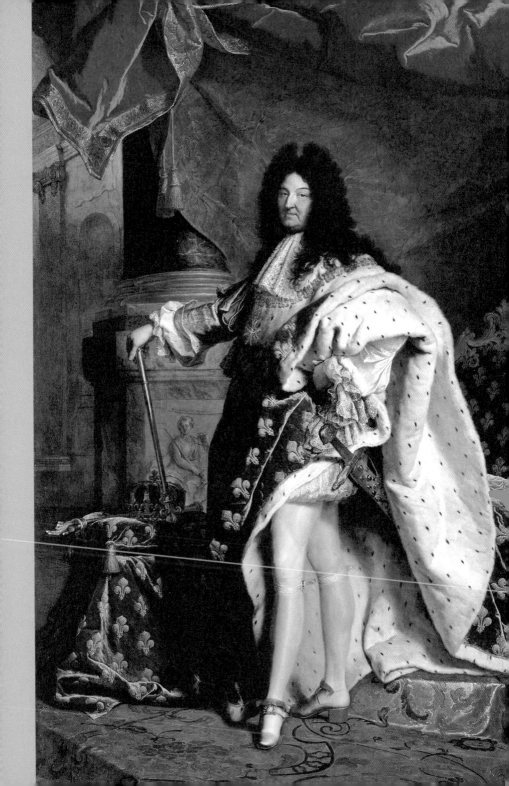

在這篇文章，我們接著上一篇的話題，繼續來談談鞋子。

古代的鞋子只是為了保護腳底不被外物所傷，形狀就像草鞋那樣，之後又出現了覆蓋整個腳部的鞋型。隨著階級社會的形成，鞋子逐漸成為時尚的必備物品。

我們在前一篇文章中提過了中世紀那種奇特的尖頭鞋，現在讓我們跳到一百五十年後，藉由這幅肖像畫，來看看當時的宮廷鞋是什麼樣子吧。

路易太陽王[11]，是王中之王，他徹底改變了十七世紀歐洲的勢力範圍，用法國的威望震懾八方。畫像中那一年的他六十三歲，戴著誇張的黑色假髮和精緻的白色蕾絲領巾（也就是領帶的前身），雖然現在看起來好像不那麼協調，但他那股傲慢的神情掩飾了一切，全身散發出「我說了算」的強大氣場。

他將厚重的長袍翻折起來，露出白色的絲綢內襯，自豪地展現

譯註11：路易十四自詡為「太陽王」。

修長的腿部線條。

如果今天有哪位六十幾歲的男性，穿著這樣的緊身褲和鞋子走在路上，肯定會讓人忍俊不禁吧！

路易十四的這雙高跟鞋給人的強烈印象，一點也不輸給之前提到的哥德風尖頭鞋。原本墊高鞋跟的設計，是在十七世紀才開始出現。這期間還出現過一種鞋子，不僅將鞋跟墊高，還在鞋子的中央，也就是足尖和腳跟

女性展示自己的腿部曲線美，是二十世紀以後的事，在這之前，「腿部曲線美」這個說法只用於男性。

之間的部位也予以增高。這些鞋子看起來就像圓滾滾的陀螺一樣，我真想知道當時那些人穿這樣的鞋子有何感受。

在各種嘗試之後，上流階級的鞋跟高度終於能在時尚與實用間取得平衡。當然，因為鞋跟高使得鞋子更容易脫落，所以必須更牢靠地固定在腳背。於是人們又開始在鞋舌和鞋帶上下功夫，鞋子變得更加華麗，出現如鞋扣、玫瑰花結鞋帶、絲帶進行裝飾。

太陽王這雙看上去柔軟無比的鞋子便是重金打造。

方形扣環上鑲嵌著寶石，扣環上方還有紅色緞帶陪襯，也與紅色的鞋跟互相映襯，非常引人注目。

當時，只有王公貴族的鞋邊和鞋跟可以使用紅色。換句話說，

路易十四酷愛假髮，捲曲的黑色大波浪假髮成為他的標誌。由於國王對假髮的喜愛，人民便紛紛仿效。即使是頭髮濃密的人，也喜歡趕這個時髦。有些頭髮稀疏的人，甚至直接把頭髮剃掉，戴上假髮。

鞋子上的紅色是特權的象徵。所以，我們也可以理解他為何故意把鞋子展示出來。

但即使是太陽王，也有他的困擾之處。

當時鞋匠製作的鞋子是不分左右的，兩隻腳的形狀都相同。現代這種按照腳形製作出來左右兩邊成對的鞋子，是在十九世紀左右才出現的。所以不管是太陽王，或是之後的瑪麗・安托瓦內特[12]，與其說他們是「穿鞋子」，不如說是「盡量讓腳適合鞋子」。

譯註12：瑪麗・安托瓦內特，1755年11月2日―1793年10月16日，法國國王路易十六的妻子。從進入法國宮廷之後，便熱中舞會、時裝、玩樂和慶宴，有「赤字夫人」之稱。

大玩Cosplay的皇帝

《穿戲服的皇帝利奧波德一世》 *Leopold I, Holy Roman Emperor, in theatrical costume, dressed as Acis from "La Galatea"*
——————— 湯瑪斯・楊 Thomas of Ypres (Johannes or Jan)

date. | 1667年　dimensions. | 33.3cm×24.2cm　location. | 維也納藝術史博物館・維也納・奧地利

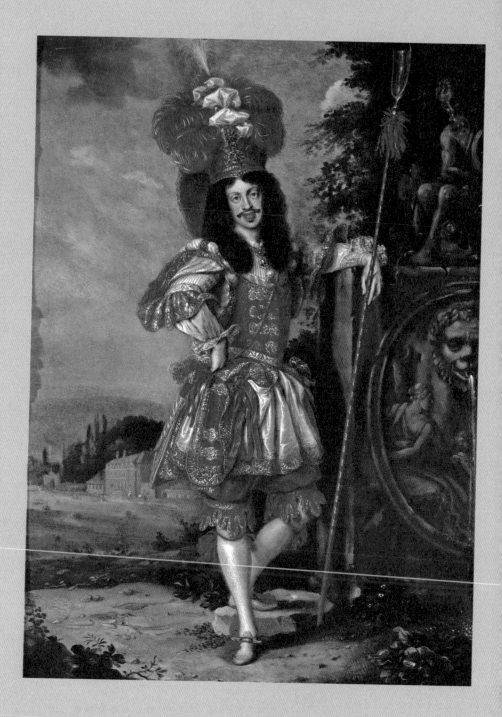

這幅畫作的裝扮實在太誇張，會讓人以為是哪個農村或鄉下戲班的演員吧！如果知道他竟是神聖羅馬帝國皇帝利奧波德一世（瑪麗亞‧特蕾莎女王的祖父），或許會讓人很驚訝吧！

不，或者倒也不奇怪，因為那時正是過度奢華的巴洛克時期，王侯貴族中的男人比女人更愛花俏華麗地打扮自己。

湯瑪斯‧楊畫的這幅作品其實原本是成對的畫作，另一幅畫的主角，是從西班牙遠嫁過來的新婚妻子瑪格麗特（關於瑪格麗特，大多數人是透過維拉斯奎茲的畫作《宮女》等作品瞭解她的童年形象）。瑪格麗特在那幅畫中穿著在她祖國都難以想像的華麗服裝微笑著。可以說這是一幅類似結婚紀念照的成對肖像畫，而且畫中的他們還大玩角色扮演。

他們扮演的是以希臘神話為原型改編的音樂劇《加拉泰亞》[13] 中的英俊牧人阿喀斯和海神的女兒加拉泰亞。

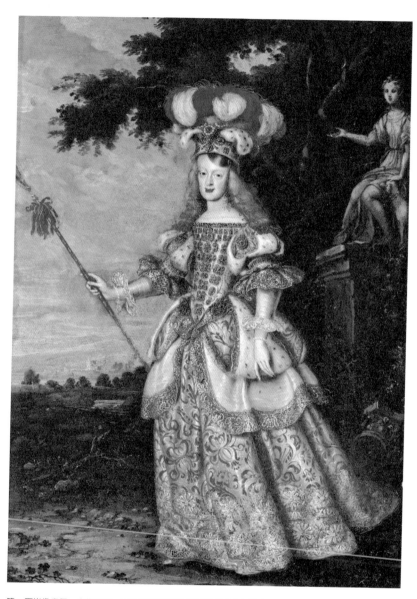

第99頁肖像畫另一半的畫面，是由瑪格麗特扮演希臘神話中的加拉泰亞。畫中的她芳齡十六。

「英俊」這個詞用在利奧波德身上，或許會讓我們對這個詞有歧義，他那典型的哈布斯堡臉[14]讓人覺得是個錯誤的角色選擇。但如果國王不能成為英雄，還有誰能當主角呢？

再說，哪個牧羊人會穿著這麼昂貴的衣服呢？

即便是羊，看到了也一定會感到困惑吧。

在原來的希臘神話中，這兩個戀人的命運結局是很悲慘的。單戀加拉泰亞的獨眼巨人波利菲莫斯用巨石砸死了阿喀斯。但是在這齣義大利版的牧人劇中，兩人合力打敗了巨人，最後是個幸福圓滿的大團圓結局。就像他們的愛情，在彼此的祖國之間架起橋樑，成為奧地利和西班牙在這場婚姻中緊密連結的象徵。

譯註14：由於哈布斯堡家族的成員長期進行近親婚姻，導致基因缺陷的累積，包括：矮小、瘦弱，尤其是異常突出的下顎，被稱為「哈布斯堡下顎」。

其實，當時兩國的關係已經十分密切了，這對新婚夫婦的血緣關係也是如此。

這兩個人其實是叔叔和姪女的關係，為了維持哈布斯堡的純正血統而結婚。

儘管其中的內幕是混亂至極的近親婚姻，但這場婚禮看起來卻充滿健康、開朗和歡慶的氛圍。利奧波德一世對法國的太陽王路易十四抱著強烈的競爭心，所以他舉行了比當時凡爾賽宮盛宴更隆重的儀式。

阿喀斯和加拉泰亞，也就是利奧波德一世和瑪格麗特的這場結婚典禮，竟然持續了近兩年之久！

這幅肖像畫與上一篇介紹的太陽王畫像正相反，皇帝無憂無慮地在玩著 cosplay（角色扮演）。而作為君主的他，也是一位賢明且運氣極好的皇帝。

婚慶典禮的活動中，除了包括這齣牧羊人的戲劇之外，還有音樂會、假面舞會、芭蕾、煙火晚會、馬戲表演、旅行……等。利奧波德舉辦了一場直至他統治時期結束，都一直為人傳頌的最盛大慶典，也難怪後世要尊稱他為「巴洛克大帝」了。

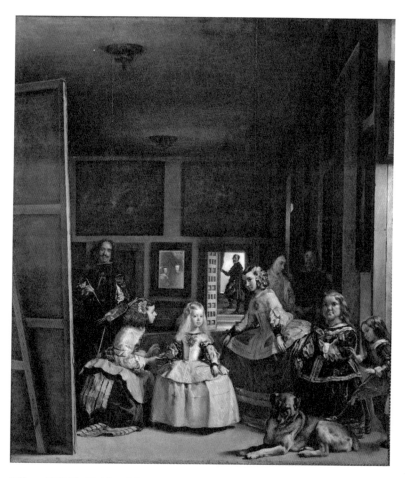

在第 100 頁提到的《宮女》，畫的正中央是小公主瑪格麗特，周遭則環繞著她的仕女。畫家維拉斯奎茲則站在最左邊，手上拿著畫筆，表情嚴肅。

16

法國大革命的平民裝扮

《扮成長褲裝的歌手許納爾》 *The Singer Chenard, as a Sans-Culotte*
———— 路易士‧利奧波德‧布瓦伊 Louis Leopold Boilly

date. 1792年　dimensions. 33.5cm×22.5cm　location. 巴黎市政博物館, 卡那瓦雷博物館‧巴黎‧法國

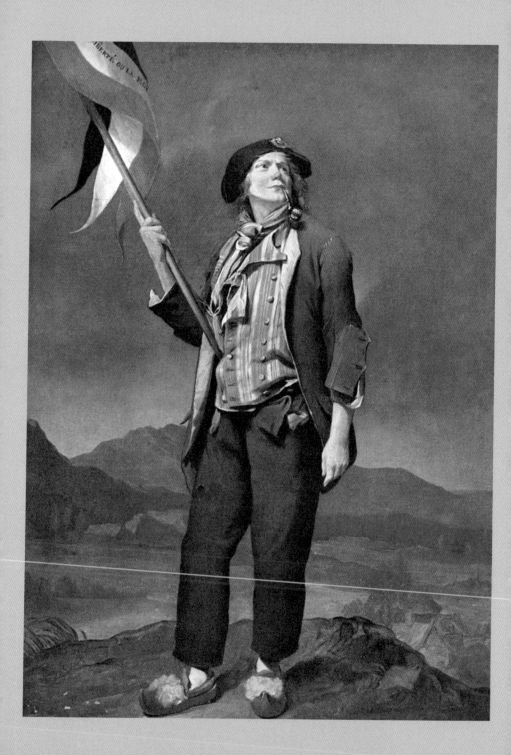

畫中的人物舉著象徵自由、平等、博愛的三色旗，嘴裡叼著菸斗，脖子上圍著領巾，頭髮自然下垂，上半身穿著短背心加外套，下半身是長褲和低跟木鞋。這是當時推動法國大革命的民眾（多為城市裡的手工業者、小商販和農民）穿著的典型服裝。

尤其是長褲和低跟鞋，如今我們看來似乎非常平常，也許很難相信它正是當時革命時期的時尚代表。

在法語中，「sans-culotte」中的「sans」是「除去，沒有」的意思；而「culotte」是指貴族和富裕階層所穿的短套褲，因此 sans-culotte 這個字原本是指「沒穿短套褲的人」，通常也是指共和黨激進派。

當時，優雅的上流社會對不穿長褲的人極其蔑視，

Sans-Culottes 是法國大革命時期對中下階級的稱呼，這些人穿著長褲，與貴族所穿的短褲在視覺上有極大的差異。

對他們而言，長到腳踝甚至更長的褲子非常不雅，他們認為高雅的褲子就該將全部或至少一半的腿露出來。

在階級社會中，服裝是地位和財富的象徵，人們常會因華麗的服裝而崇拜對方。幾個世紀以來，王公貴族、主教和大商人一直都是以盛裝示人。

然而，法國大革命徹底改變了這一切，服裝成為表達政治立場的標誌。穿著半短褲、高跟鞋，甚至搽粉的人，可能會在街上被攻擊，甚至被送上斷頭臺。

當然，褲子也不是在一朝一夕之間突然變長的，革命本身也經歷了多次意見分歧或局面翻轉（所以，也有長褲派被送上斷頭臺的時候）。那些頑固的老人，或想要炫耀美腿的年輕人依然堅持穿短褲，所以這兩種風格一直並存著，直到十九世紀初長褲派才完全占

上風。

當時最轟動社會的一段軼事是，普魯士國王腓特烈‧威廉二世在一七九七年穿著長褲在著名的溫泉勝地散步。那些頑固的保守派人士，雖然皺眉哀歎皇帝怎麼在公眾場合做出如此可恥的事情，卻也不得不承認這股潮流已經無人能夠阻止。

於是，男人們開始遮掩自己的腿部，同時也放棄昔日華麗的裝束，一直持續至今。如今，比當時貴族更富有的科技富豪們，也會毫不在意地穿著簡單的毛衣和牛仔褲。

然而，人類社會還真是奇妙。

在男人露腿的漫長歲月裡，女人卻一直把腿部遮起來。

而當男人遮掩之後，女人反而開始毫無顧忌地暴露腿部。

在未來幾世紀之後，一切是否又會再度翻轉呢？

此外，在服裝方面，一向與華麗服飾唱反調的就屬中國的人民裝了。某種意義上，畫中的這套衣服也可以說是革命時期的人民裝。

弗里吉亞帽是自由和解放的象徵。
在古羅馬時期，獲得自由的奴隸會佩戴這種樣式的帽子。

比魔鬼更華美

《聖奧古斯丁和惡魔》　*Church Fathers Altar. Right wing: St. Augustin and the devil.*
——————— 邁克爾・帕切爾　Michael Pacher

date. | 1471-1475年左右　dimensions. | 103cm×91cm　location. | 老繪畫陳列館，慕尼黑・德國

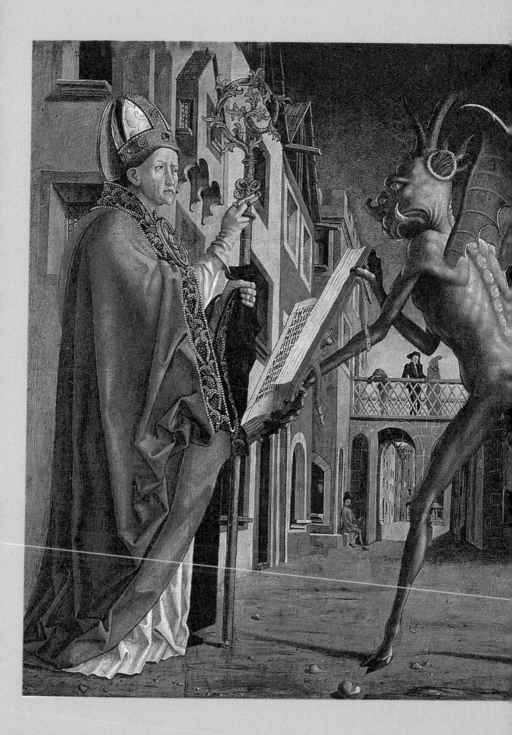

魔鬼在古羅馬聖人奧古斯丁的面前打開一本厚厚的書，上面列舉著人類的各種墮落行為，同時還記錄著奧古斯丁本人也曾忘記祝禱一事，但聖人不慌不忙地伸出兩根手指重新開始祈禱，於是，記載著他的那一頁立即消失了。魔鬼憤怒地兩耳不斷噴火。這幅畫作描繪的就是這段故事。

根據「天使是沒有性別，魔鬼是墮落的天使」這種說法，畫中這個魔鬼的外貌應該稱不上是「男性時尚」。然而，他的樣貌姿勢雖與人類有所不同，但仍具有一定的人類特質，而且顯現出男性的特徵。

這個魔鬼整個身體是綠色的，這種綠色的皮膚會讓人聯想到死亡，作為地獄的主人當然也合情合理。他背負著葉片狀又似蝙蝠的翅膀，有突出的鮮紅眼球，彎曲的獠牙，如鹿一般的犄角，以及細長的雙腿有著象徵惡魔的山羊蹄。脊柱上還有堅硬的骨頭，在臀部

主教頭戴布滿寶石的主教冠。脖子上掛著織滿金線、銀線和珍珠的帶子，胸前有鑲嵌紅寶石的超大胸針，手握的木頭權杖杖頭呈螺旋狀。整體看起來華美而權威。

上則形成了另一張臉。

面對一個外貌如此特別的對手，如果僅是人類的肉軀之身，是無法與之抗衡的。

於是，西元四世紀北非的主教奧古斯丁，披著華麗的法衣，（這才是堪與軍裝媲美的男性時尚！）穿越到畫家生活的十五世紀後期，與之對抗。

主教頭上戴著魚頭形狀、尖頂的主教冠。這頂布滿寶石的法冠，比魔鬼的犄角更壯觀。

他穿著一件及踝的白色寬鬆長袍，外面披著紅布外袍，這些顏色象徵著各種殉道者的色彩，

在中世紀，紅色染布非常昂貴，所以這裡的紅布外袍也是一種高貴的象徵。

代表犧牲之血的紅色異常引人注目。他脖子上掛著長度超過兩公尺的帶子，稱為 stola[15]。聖奧古斯丁的這條帶子，織滿了金線、銀線和珍珠，確實是一件精緻的珍品。

他的胸前有一枚超大的胸針，上面鑲嵌的紅寶石比惡魔的眼珠更璀璨閃耀。聖人的皮手套上戴著幾枚戒指，左手握著的木頭權杖裝飾豐富，杖頭呈螺旋狀，感覺相當重。主教冠和權杖都是主教權威的象徵。

法衣向來華貴富麗，時至今日也沒太大的變化，這究竟是為什麼呢？

這樣一套服裝到底有多昂貴，即使外行人也一目了然。

但耶穌不是說過：

在中世紀，綠色被認為是撒旦、魔鬼和奇怪生物的顏色。

型男名畫的黑歷史　116

「富有的人上天堂比駱駝穿過針眼還難」嗎……？

男人化妝是天經地義的事

《鞦韆》 *The Swing*

———————— 尚‧奧諾雷‧福拉哥納爾 Jean-Honoré Fragonard

date. | 1767年左右　dimensions. | 81cm×64.2cm　location. | 華萊士典藏博物館，倫敦，英國

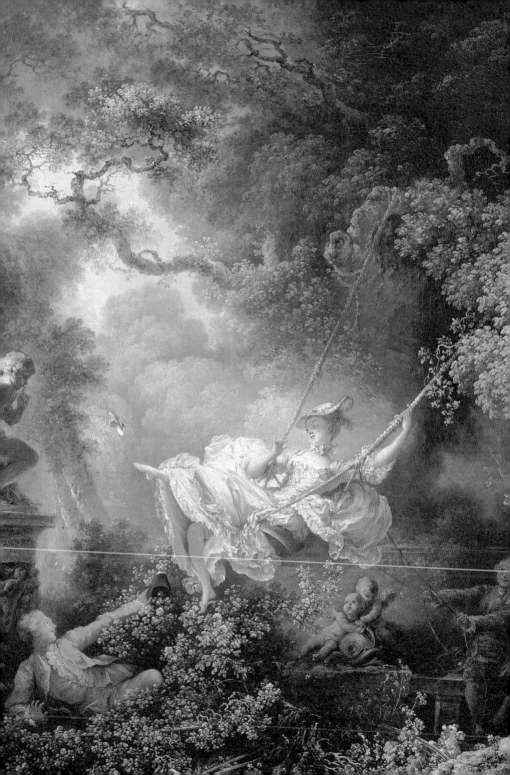

近年來，在日本化妝的男子並不罕見，還有些愛扮女裝的。老人們看著那些修著細長眉毛，化著淡淡妝容，塗著口紅，甚至髮型還精心裝扮的男人，會憤怒地喊道：「真是世風日下啊！」

不過，這種程度和洛可可時代正統的化妝男子比起來，可真是小巫見大巫了。洛可可時代的男人們雖然身穿男裝，卻跟女人一樣化了妝。

當時，白皙的肌膚是高貴的象徵，他們會瘋狂地把臉塗得雪白，而且為了強調皮膚的白，還會在眼睛或嘴巴周圍等處貼上各種形狀的黑痣（稱為「斑塊」）。

當然，他們也不會忘記擦上紅色的口紅，臉頰兩邊塗抹得如嬰兒般粉嫩。

當時化妝的男子不限於年輕人，老年男性也會塗白粉和腮紅，這在當時的宮廷裡算是一種禮儀。

現代人也許忍不住替他們擔心，難道這樣濃重的妝容不會被投以異樣的眼光嗎？那是如今已經習慣明亮燈光的人想太多了。

當時即使是在白天，建築物內部也是昏暗無比的，再者宮廷人士正式的一天是從傍晚開始的。在夜晚的舞會和賭博等娛樂場所，只有燭光微弱地搖曳著。在有限的光線下，映照出的不是自然面容，而是人工塗抹的白色臉龐，看起來格外妖豔（大家想像一下日本舞姬或藝妓就能明白了）。

當時的女性也喜歡化妝的男人。彼時的婚姻都是政治聯姻，是一種義務和職責的概念，所以至少在戀愛時，對方最好是化著妝的美男子。

就在這樣的背景下，在路易十五時期備受讚譽的就是福拉哥納爾的這幅作品了。訂畫者是宮廷名流桑・朱利安男爵，他向畫家詳細地描述了他的構思──「戀人坐在鞦韆上，牧師推著鞦韆，而自

拉著鞦韆的丈夫右方，有兩尊天使雕像朝著丘比特的方向看，丘比特則風趣地把手指放在嘴唇，像是比出噓聲的手勢。

己在下面偷窺著。」這個要求充滿了調皮和色情的意味。

而福拉哥納爾則在此基礎上提議：「如果把牧師換成女人的丈夫豈不是更有趣？」男爵也表示同意，於是一幅充滿洛可可風格輕佻又歡鬧的作品誕生了。

在畫作右下角灰暗的角落裡，善良的丈夫用繩子拉著鞦韆。一個穿著華麗粉色服裝的淑女（？），敞開雙腿把鞋子踢飛。左下角是女子的情人，也就是男爵，看著她不雅的動作而狂喜不已，原本就塗著腮紅的臉頰，也因泛起紅潮而顯得滑稽可笑。

在這個似幻似真的場景中，蒼翠蔥鬱的樹林籠罩在夕陽的餘暉中。

年輕戀人的激情，因為丈夫在場而顯得格外高漲。

畫中左側是愛神丘比特的銅像，他把手指放在嘴唇上，好像是在說：「這是段祕密的戀情。」

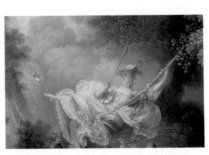

洛可可的作品以柔和的粉彩調為特徵。鞦韆擺盪在襯著淺綠色樹葉的漩渦中，穿著淡粉紅色連衣裙的女人在鞦韆上，這樣的畫面配置與色彩對比，引導出誘人的情慾。

但我想除了丈夫以外，

其他人應該都知道這個祕密了吧。

小偷的守護神

《扒手墨丘利》 *Mercury as a Cut Purse*
———— 約書亞・雷諾茲　Sir Joshua Reynolds

date. | 1777年　dimensions. | 76.2cm×63.5cm　location. | 法靈登收藏館・倫敦・英國

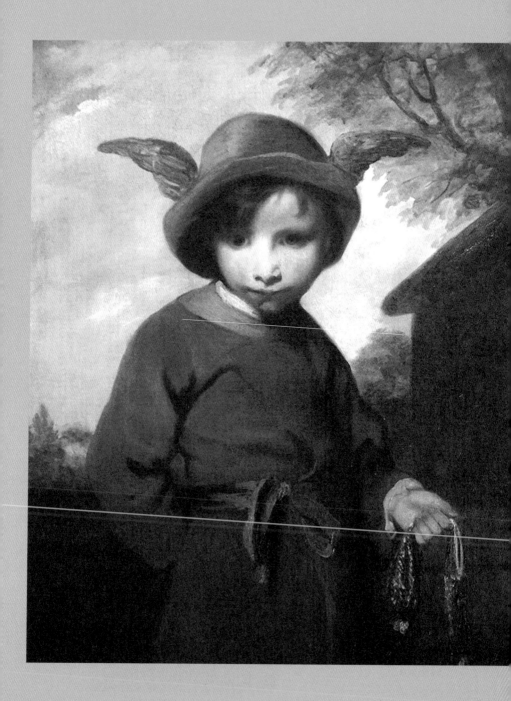

如今偶爾仍能看到男孩子戴著畫中這種有翅膀的帽子。

這款翼帽已有兩千五百多年的歷史，受人歡迎之程度可想而知，或許是因為翅膀代表憧憬自由的緣故吧！

這種帽子的原型稱為「赫耳墨斯」，是古希臘年輕市民使用的旅行帽，圓形扁平的帽子有帽沿，可用繩子繫在頭部後方固定住。在帽子上加上翅膀後，就是畫中希臘神話中墨丘利（即赫耳墨斯，Mercury）所戴的帽子了。原本很普通的帽子，頓時變身為年輕人眼中的酷炫時尚。

之後，古代的哥德人、日耳曼人都開始戴這種帽子，它也常出現在北歐神話的插圖中。也許不只年輕人，甚至現在的上班族也可能希望在上班途中戴它。

我們再把話題轉回墨丘利身上。

這位年輕的神是主神宙斯和巨人族女兒的孩子。他速度非常

畫中孩子的衣服和帽子不同，非常簡陋，只是一件從頭罩下去，用繩帶綁在腰部的簡易服裝。也許他還光著腳沒穿鞋吧。

快，可以在天界和冥界之間瞬間移動，因此神靈會派遣這位使者替他們完成各種任務。

關於墨丘利，有兩段傳說最有名：一段是他參與了決定誰是世界第一美女的「帕里斯的審判」，這個事件成為特洛伊戰爭的導火線；另一段就是他把為這世界帶來無盡混亂的潘朵拉帶到人間。

英語的 Mercury 是「水銀」、「水星」的意思。由於墨丘利行動迅速敏捷的特性，在占星學中，水星也代表商業，所以墨丘利除了是旅行的守護神，同時也是商業和累積財富之神。

更有趣的是，這位商業之神不管是否合法或非法的行為都會予以保護，即使是小偷和騙子也不例外。

翼帽是羅馬神話中小偷之神墨丘利的配備，代表畫家期望墨丘利能保護這個可憐的流浪兒。

事實上，墨丘利原本就認為偷竊不是什麼大事。

他在嬰兒時期就曾從太陽神阿波羅的牧場裡偷走五十頭牛，而且還覺得沒什麼大不了的。一開始阿波羅根本就沒料到一個嬰兒竟然能做出這樣的事。

現在我們來看看雷諾茲的這幅畫。

這個身穿破舊衣物、戴著赫耳墨斯帽子的孩子應該是個小扒手。他的右手藏在背後，我猜他一定握著一把小刀，左手拿著一個綁著繩子的小袋子（就像錢包），應該是他走在路上時故意靠近富人，然後巧妙地剪斷繩子偷來的。

從畫中那蕭索淒涼的戶外背景，

彼時富人的錢包是以絲綢編織而成，並有穗帶作為裝飾。

可以感受到街上那些流浪兒的生存條件有多艱辛。

至少在畫中，畫家讓這個孩子戴上了翼帽，一定是在祈禱墨丘利能保護這樣的孩子吧。這也是畫家的仁慈之舉了。

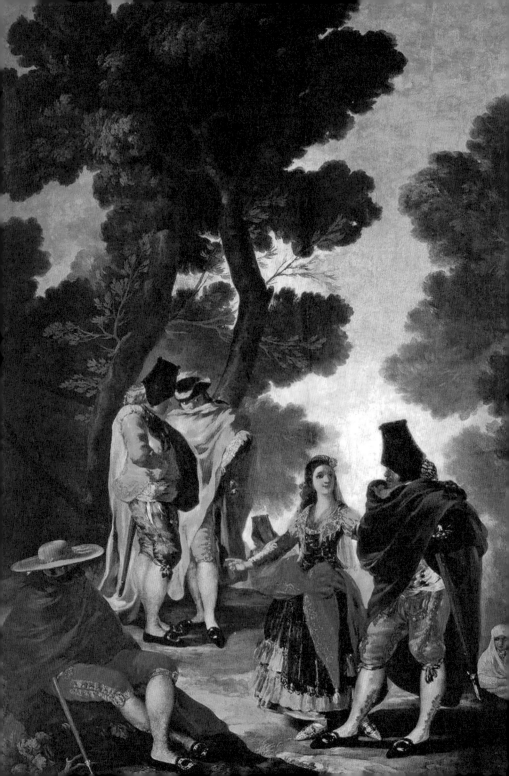

萬用斗篷裝

《安達魯西亞的步行道》 *A Walk through Andalusia*

———— 法蘭西斯柯・德・哥雅 Francisco de Goya y Lucientes

date. | 1776年　dimensions. | 275cm×190cm　location. | 普拉多美術館・馬德里，西班牙

在這條被高聳參天大樹覆蓋的散步小徑上，隱約散發著危險的氛圍，正因如此，更吸引了不少年輕人前來感受冒險和刺激。一位美麗的少女（maja）和戀人一起穿過這條小徑，幾個彷彿圖謀不軌的少男（majo），把帽沿壓低在眼睛上方，只露出銳利的目光看著他們……

西班牙語的「majo」和「maja」在日語中一般譯成「伊達男」和「伊達女」（比較接近現代所說的「不良少年」），就是指那些社會地位較低但血氣方剛的年輕人，男人一句不合就拔劍挑釁，女人則像卡門那樣充滿激情。

他們都非常重視時尚，像典型的西班牙人一樣，對穿戴的物品十分講究。尤其在畫家哥雅生活的十八世紀後期，majo和maja們都穿西班牙的傳統服裝，因為當時的皇族是波旁王朝，主流服裝是法式風格，這樣做是為了與之對抗。

斗篷除了是「保護、祕密、隱蔽」的象徵之外，也有「壞人」的意思，在這張圖中所傳達的感覺真是非常精確。

這幅作品中描繪的年輕男子穿著都非常華麗，但也都用斗篷半遮半掩地擋住自己。

斗篷的歷史悠久，可說是非常方便且實用的服裝。

有一種說法是，它是由古羅馬的托加長袍演變而來，但托加長袍只有自由的男性可以穿著，女性、傭人和奴隸絕對不能穿。

之後斗篷迅速演變，不論任何性別或階級的人都可以穿著，在樣式上也千變萬化、應有盡有：有無袖直接從頭上套下去的，有的有帽子或是有領子，還有長外套的款式。

畫中的majo們穿的是一種又厚又大的披風式斗篷，在肩膀處有

釦子可以固定在身上，主要是為了禦寒。在晝夜溫差極大的西班牙，像這種方便穿脫的衣物是非常必要的。如果覺得熱了，可以將一側的斗篷垂掛在肩上（這在當時也是一種時尚穿法）。在旅行中，也可以作為睡袋，真是非常實用，而且還能把戀人也緊緊包覆在一起呢。

最重要的是，因為majo有時會做些違法之事，所以如果有斗篷，他們就可以輕易地遮住臉並隱藏身分，也可以冒充成別人，還可以把貴重物品藏在斗篷裡搬走，或者假裝斗篷裡有武器以威嚇對方。

經常惹是生非的majo們充分利用斗篷，即使在混戰中也不會覺得它礙手礙腳。

為了對抗當時主流的法式服裝風格，majo和maja們都是穿西班牙的傳統服裝。

其實斗篷能成為武器，例如把披風捲成圓形，然後像揮舞拳頭一樣用它來痛擊敵人，或如鞭子般攻擊敵人的身體，讓對方跌倒。

它也可以像鬥牛士一樣晃動紅色斗篷，左閃右躲，藉此擾亂對方的視線。此外還能作為盾牌，用來保護自己，看準空檔，在瞬間像使用劍一樣地刺向敵人……

很可惜，現代已經找不到能像這樣展現斗篷隨風飄揚的舞臺。

不，是連斗篷這種東西也不常見了！

國王的鬍子美學

《查理一世和聖安托萬》 *Charles I with M. de St. Antoine*
———————— 安東尼・范戴克 Sir Anthony van Dyck

date. | 1633年　dimensions. | 368.4cm×269.9cm　location. | 王室典藏

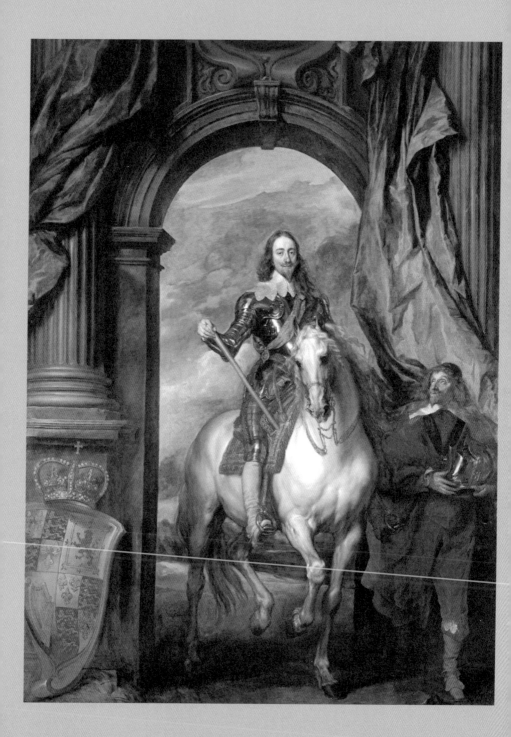

可以表示「鬍子」這個意思的有多達三個漢字，也真夠麻煩的。「髭」是指鼻下的鬍子，「髯」指長在臉頰上的，而「鬚」則用於下巴周圍。

女性通常沒有鬍子，所以任何一種鬍子都被視為男性的象徵。

在女性文化占優勢的時代（比如洛可可時期），鬍子，尤其是下巴的鬍鬚，必然是不會流行的。

愛戴假髮者也會避免蓄鬚。因為戴上又大又誇張的假髮，如果再滿臉鬍鬚的話，這顆頭一定會讓人難以區分前後。

有人認為，對男性而言，

在脖子以上的部位，不管是哪裡，一定要有毛髮。

查理一世佩戴在盔甲上的騎士勳章腰帶和背後的凱旋門，強化了他作為大不列顛統治者的形象。

如果頭髮日益稀疏，那就必須留一把漂亮的鬍子；但若是假髮可以彌補髮量少的問題，不留鬍子也無妨。這種心理對女性而言，可能有點難以理解。

但無論如何，我們可以理解鬍鬚的用途。未成年的青少年為了不想再被當成小孩子而留鬍子，或是因日益年老為了遮掩鬆垮的下巴線條而蓄鬚。還有，為了讓自己看起來偉大、感覺更粗獷、更顯時尚，又或是為了偽裝，都是留鬍子不勝枚舉的理由。

即使只是貼上小小的假鬍鬚也可以改變一個人的樣貌，所以鬍鬚在視覺效果上確實非常重要。

我曾見過一張名為「如果希特勒沒有鬍子」的合成照片，真是被嚇到了。儘管只是那麼一點點鬍子，沒有鬍子的希特勒，你幾乎認不出來。這真令我感慨，沒有鬍子的他相貌竟然如

在當時，嫻熟的馬術被視為美德的典範，這位聖安托萬爵士是國王的馬術教練，他托著國王的頭盔，仰望國王。

此平凡。

同樣，原本一張平淡無奇的臉孔，靠著明顯的髭和鬚而展現個性的成功例子，就是畫中這位英格蘭國王查理一世了。但人不可貌相，這位強行搞獨裁專制的國王因不得民心，最終引起清教徒革命並被公開處決。

他的髭鬚可說是非常適合這樣重大歷史人物的造型。細細的兩撮髭鬚末端向上翹起，搭配倒三角形的下垂山羊鬚，這種組合真是絕妙透頂，當時的貴族也競相模仿。宮廷畫家范戴克所繪的男士肖像畫，大部分（包括畫家本人）都是這個髭鬚造型。

後來，這種髭鬚不再被稱為「查理一世髭」，而叫作「范戴克髭」。

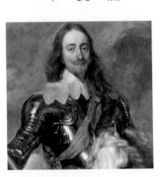

查理一世獨具特色的山羊鬚，和兩端上挑的上唇髭鬚。這是當時流行的髭鬚造型，後世稱為「范戴克髭」。

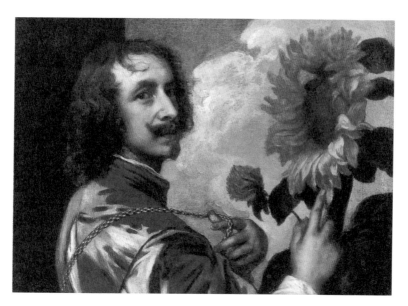

畫家范戴克所繪的男性肖像畫，都是留著兩撮鬍鬚末端向上翹起，搭配倒三角形的下垂山羊鬚，稱為「范戴克鬍」，連畫家本人都是這個鬍鬚造型。圖為范戴克的《有向日葵的自畫像》。

但要保養這種鬍鬚還挺麻煩的。

如果要保持鬍鬚的挺拔，就需要用蠟進行固定，晚上睡覺還要把鬍鬚裝進「鬚袋」。（竟然還有這樣的東西！）有時還會再灑上專用的鬍鬚香水，甚至染色或灑上金粉。

也許有人會擔

心如果下巴的鬍鬚太長，吃飯時會不會掉進餐盤裡。所以，為了避免發生這樣的情況，就得隨時保持動作優雅，當然這也是需要精心練習的。

話說，范戴克被查理一世封為爵士，命為「首席畫家」，並為這位國王畫了四十幅肖像畫。我倒是有點同情這位被騙了那麼多錢的皇帝。

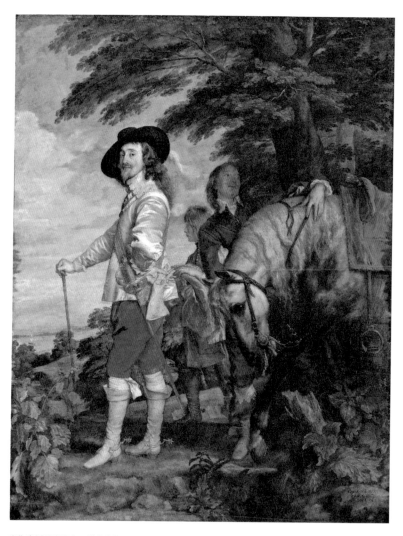

身為宮廷首席畫家，范戴克筆下的查理一世形象不少，這幅《查理一世狩獵像》也十分有名，表現的
是國王在狩獵途中休息片刻。

流傳四百多年的名牌包

《拿著歌利亞首級的大衛》 *David Bearing the Head of Goliath*
—— 雅各・凡・東 Jacob van Oost

date. | 1643年　dimensions. | 102cm×81cm　location. | 聖彼德堡冬宮，俄羅斯

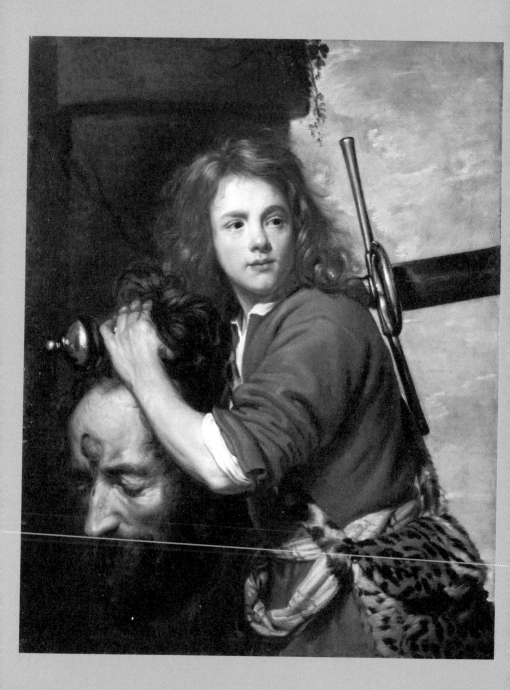

太讓人驚訝了，
畫中這個包可是個豹皮的跨肩包啊！

在現代日本的百貨公司，同樣的包的確要多少有多少。雖然這幅畫的創作來源是根據《舊約聖經》中的一段故事，但可以推測畫中人物的服裝及物品，應該都是畫家生活的十七世紀初期的歐洲（畫家出生在法蘭德斯，在義大利學畫）實際使用的。也就是說，這個包在形狀和材質上，四個多世紀以來都沒有改變過，只是如今主要是女性使用。

畫中這位少年有著一張中性的溫柔面龐，閃亮的金色長髮垂在肩上，身著樸素的服裝，一根布條隨意地纏繞在腰間。少年畫中定格的模樣彷彿是有人叫住了他，讓他突然停下腳步，回過頭來。

他正是《舊約聖經》中著名的英雄之一。他統一了以色列，堪

豹是大型貓科食肉動物，自古以來一直生活在非洲大陸和阿拉伯半島，並因其美麗的皮毛而備受喜愛。

稱王之典範，其形象被各個時代眾多畫家不斷描繪（其中屬米開朗基羅的雕塑最為著名），這個人就是年輕時的大衛。

只見他肩上扛著一把帶著輪子的巨大鐵劍，當然這把劍並不是他的。他左手中的劍柄上懸掛著一個捲髮閉目的首級，那是巨人歌利亞的頭顱，比大衛的頭幾乎大三倍。他究竟是如何擊敗相差如此懸殊的敵人呢？

傳說是這樣的：

以色列在和非利士的戰爭中一度處於劣勢，因為非利士人中有一個身高兩百九十公分，戴著黃銅頭盔，身披盔甲的巨人歌利亞，在戰場上大顯神威。

此時，牧羊少年大衛出現了，他正好來這裡送東西給他當兵的哥哥。在上帝庇佑下，勇敢的大衛沒有穿戴任何盔甲，單槍匹馬挑戰了歌利亞。

他身上唯一稱得上是武器的，

只是一個簡單的Y形投石器（也叫做彈弓）。

大衛撿起五塊石頭，放入袋子中。就像牛若丸與弁慶在京都的

五條大橋上對峙一樣，他面對著歌利亞，然後取出第一塊石頭向嘲

笑他的巨人射去，石頭精準地命中巨人的額頭（畫中也能清楚地看

到嵌入首級的那顆石頭）。大衛走進應聲倒下的歌利亞，拔出對方

的巨劍，斬下了他的頭顱。

這就是英雄誕生的時刻。於是以色列趁勢一舉擊敗了非利士，

真是可喜可賀。

畫家雅各‧凡‧東把袋子改成了跨肩包，所以另外四塊沒有用

到的石頭和那把彈弓應該就放在裡面。

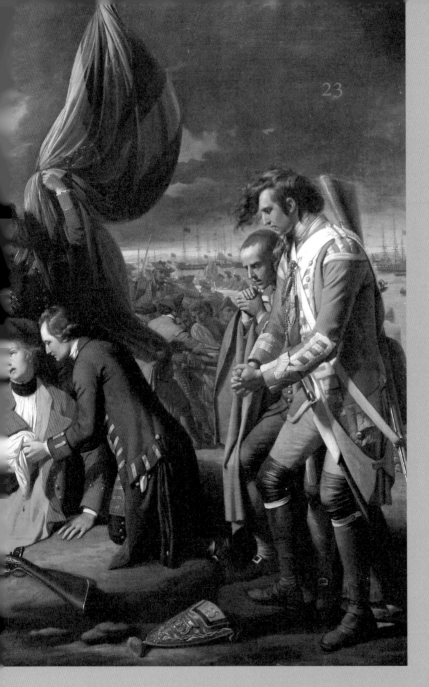

有刺青的勇猛戰士

《沃爾夫將軍之死》 *The Death of General Wolfe*
———— 班傑明・韋斯特 Benjamin West

date. 1770年左右　location. 私人收藏

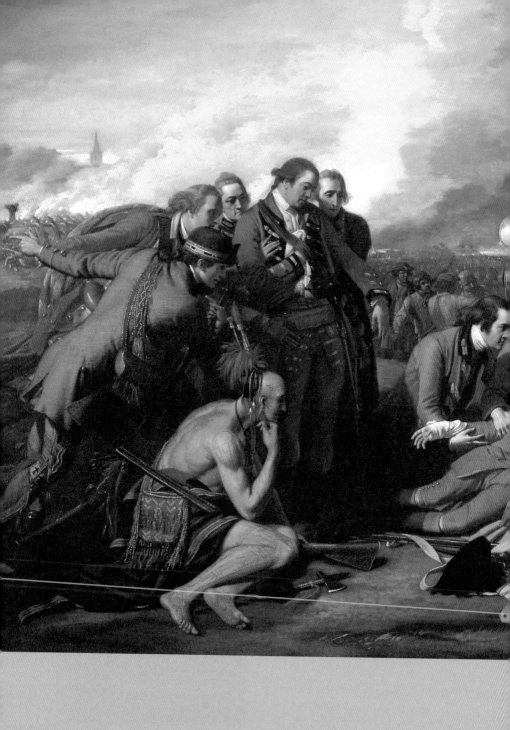

當初哥倫布錯把美洲大陸當成印度，把當地的土著稱為印度人，也就是後來的印第安人。儘管有人認為這算是歧視性用語，認為應該稱他們為「美國原住民」，但這個詞包括了全美洲的原住民（夏威夷人、密克羅尼西亞人等），並不代表特定的民族，所以也說不清哪個詞才是歧視性用語。這裡暫且就用「印第安人」這個詞吧，畢竟這幅畫作就是以歷史上稱為「法國—印第安戰爭」（一七五五—一七六三年）為舞臺背景。

這場戰爭是為了確立在美洲殖民地的主導地位，由法國和印第安聯盟軍隊與英國軍隊激烈對抗，最終英國獲勝，決定了對北美的統治權，這是歷史上一個重要的分水嶺。戰爭中的關鍵事件發生在一七五九年魁北克的亞伯拉罕平原戰役，當時英軍獲勝，但率領軍隊的沃爾夫將軍卻在戰爭中不幸身亡。

刺青，一直被認為有避邪和護身符等作用。當時的人們使用天然植物製成染料，在身上繪製太陽、月亮、老鷹等極具代表性的圖案。

沃爾夫將軍是位只有三十二歲的年輕英雄，

與他在同樣年紀被害身亡的名人還有耶穌基督。

美國的歷史畫家韋斯特很顯然地把沃爾夫將軍與耶穌相提並論，這種比較可能被認為有點誇張，尤其是他過度誇大了沃爾夫將軍的英雄主義和悲劇性。

但有趣的是，畫中沃爾夫將軍的形象並不突出，最引人注目的反而是畫面左下角的印第安人。其實當時並不是所有的印第安部落都和法軍結盟，像摩和克族和塔斯卡洛拉族等部落就是和英軍軍隊一起參戰。

畫中的這位印第安人從髮型上看比較像摩和克族的戰士，這個髮型除了中間和後面

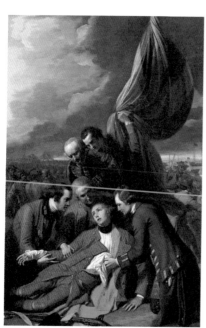

這幅畫有一個三角形的構圖，由旗幟的頂端（作為頂點）和將軍的位置組成。它類似於基督教的「哀歌」場景，基督被聖母瑪利亞抱在懷抱中。

留有一塊頭髮之外，頭上其餘地方全部剃光。如今有一種龐克時尚也稱為「莫西干髮型」，可見影響之深遠強大。這種髮型不只莫西干族，摩和克族也是留相同的髮型。

這幅畫的作者韋斯特對印第安文化有強烈的興趣，收集了很多印第安人的服裝及工藝品，並留下許多素描。在這幅畫中，他詳細地畫出這位摩和克族戰士腰上綁的獨特染布，還有頭上及全身的刺青，這些都讓周圍那些英軍的軍服相形失色。

就像獅子或孔雀都是雄性比雌性更華麗，在專制主義時期的皇帝會打扮得比王后更光彩奪目，印第安人的男性時尚也比女性更引人注目。

這也可以解釋爲什麼在現今的化裝舞會中，

將軍的右手腕上白色的止血帶上沾了鮮血。他的副手在一旁抱著他的右臂，穿藍色衣服的醫生俯身向前，用布蓋住肺部已被刺穿的傷口。

男性也仍經常扮成印地安人。

至於這位有著刺青的勇猛戰士為何與「思考者」[16]擺著同樣的姿勢，原因至今仍舊不明。

譯註16：「思考者」，指奧古斯特‧羅丹的雕塑作品。

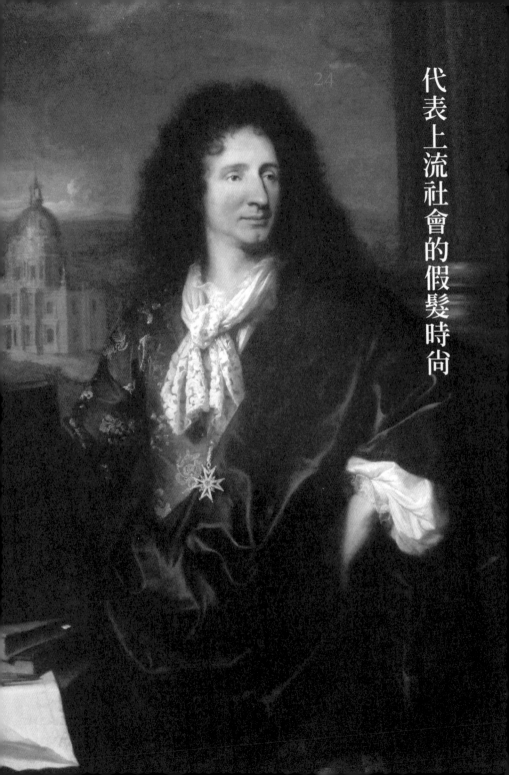

代表上流社會的假髮時尚

《芒薩爾肖像》 *Portrait ofJules Hardouin-Mansart*

—————— 亞森特・里戈 Hyacinthe Rigaud

date. | 1685年　dimensions. | 139cm×106cm　location. | 羅浮宮・巴黎・法國

畫中主角就是設計凡爾賽宮燦爛眩目的鏡廳，當時法國的首席建築師芒薩爾。畫作背後的建築物，也是由他參與設計。作為特權階級的證明，就是他戴著假髮（到了十八世紀，只要有一定身分地位的人，都會把戴假髮視為禮儀）。

芒薩爾雖然受爵較晚，但他一直是路易十四的御用建築師。

太陽王時代是充滿壯麗和威嚴的時代，也是男性時尚主導女性的時代，其中最重要的就是「戴假髮」。而且不是一般的假髮，而是如畫作裡，寬大蓬鬆，垂落至肩膀，看起來非常豐盈。

當時的人們還常戴著以羽毛裝飾的帽子。我覺得看起來一定很像在巧克力冰淇淋上，再加一層紅豆牛奶冰淇淋。

據說最初把假髮引入宮廷的是太陽王的父親，也就是頭髮較為稀疏的路易十三。因為他沒什麼存在感，所以少有臣民模仿他。之後，當他奢華成性的兒子戴上華麗的假髮，不僅法國，就連整個歐

昂貴的假髮都是用人的真髮所製作，但貧窮的貴族只能買便宜的山羊毛或馬毛製成的假髮。

洲宮廷都開始競相仿效。

有一種說法是，路易十四曾雇用四十位私人工匠專門為他製作假髮，這是因為他年紀輕輕就禿頭的緣故。但我覺得這種觀點很可能是誹謗中傷，畢竟那時他還只是個十幾歲的青少年。

我猜主要的原因，
應該是他想以假髮的高度來掩飾自己較矮的事實吧。

無論如何，人們積極使用假髮的理由五花八門。有人是為了阿諛奉承最高權力統治者，有人是為了想和尊敬崇拜的人做同樣的時尚裝扮，有人因為嫌保養頭髮過於麻煩，有人想假裝自己擁有一頭濃厚的秀髮，有的則是為了展示自己的權力和威嚴，還有人是為了

遮掩梅毒引起的皮膚症狀⋯⋯等。

前文提過，頭髮和鬍鬚的存在有關連性。在假髮時代，鬍鬚幾乎不存在。而在鬍鬚的時代，頭髮則保持自然的狀態。（或者說，人們不再注重頭髮的裝飾與打理？）當戴著亂蓬蓬的大型假髮時，如果要強化臉龐輪廓，就得把臉上剃得乾乾淨淨，最後再塗抹腮紅等化妝品進行修容。

重要的是，在假髮下面，如果留頭髮一定會很悶熱，因此人們會把頭髮剃得很短或乾脆理光頭，但這樣一旦天氣涼了又容易感冒，所以睡覺時得戴著夜帽。

白天戴的是華麗莊重的假髮，
晚上則是毫不優雅的夜帽⋯⋯

這落差未免也太大了。

畫作的背景是榮軍院，是為了安置因戰爭受傷的傷殘士兵所建造的。建物的金色穹頂高達一百一十公尺，曾有一段時間一直是巴黎最高的建物。

25

爲了顯現尊貴，所以與跳蚤共存

《使節》　*The Ambassadors*
──────── 小漢斯・霍爾班　Hans Holbein the Younger

date.│1533年　dimensions.│207cm×209.5cm　location.│國家美術館・倫敦・英國

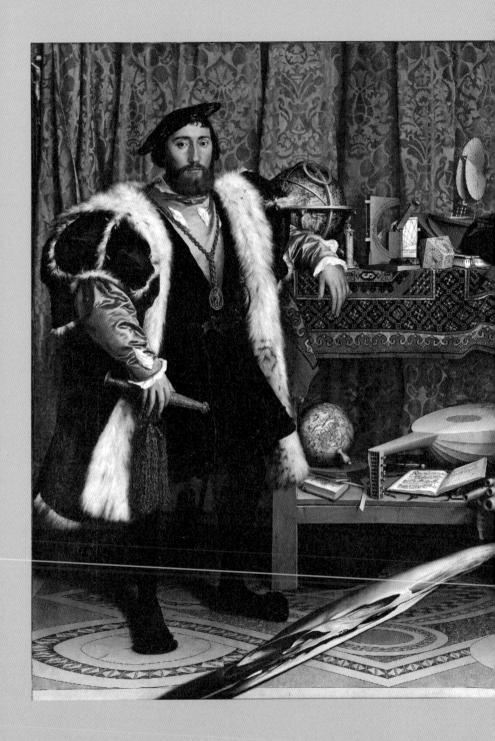

在看到這幅畫前，你的注意力可能會先被中央下方那個東西所吸引吧。

這是個非常逼真而細緻的場景，卻突然出現這個奇怪的東西。

這其實是利用藝術變形技巧繪製的骷髏（如果你改變觀看的角度，就能看得出來）。

除此之外，還有從厚重簾布的左上方耶穌受難的十字架上的圖像，以及斷了弦的魯特琴等散落在各處的小道具，這些場景的構成都很清楚地介紹了人物及事件的背景。

這兩位被派往英國的法國大使身負重任。當時亨利八世計畫和安・博林[17]結婚，試圖脫離羅馬教會，作為同盟國一員的法國，必須竭盡所能地設法阻止這件事。畫中的寓意就是政治外交中的和諧（魯特琴）受到破壞（弦斷了），並且背後涉及宗教問題（十字架）……等。

譯註17：英格蘭史上最具影響力的王后。亨利八世為了她，不惜拋棄結縭十餘載的凱瑟琳王后，更與權力強大的羅馬教廷反目。

這兩位大使都很年輕。左邊的波利西領主丹特維爾只有二十九歲，右邊是拉法主教德·賽弗，也才二十五歲。他們與當時的年輕人相比，看起來更加出類拔萃，這應當歸功於他們所穿的服裝。

當時的人們和現代人不同，只能穿符合自己身分地位的服裝。換句話說，服裝就是顯示一個人社會地位和倫理規範的標誌。因此，他們看起來也顯得嚴肅而莊重。

尤其他們穿的長袍帶有毛皮（長袍通常是神職人員穿的）。當時曾數次頒布法令，限制穿著昂貴的毛皮和絲織。在這幅畫作完成的前一年（一五三二年）就才剛頒過這樣的禁令，即使是財務和法務官員都不准再穿。可是這兩個人卻無視規定，可見他們是在炫耀自己的地位。

溫暖、觸感極佳又奢華的毛皮大衣，雖然代表尊貴的身分地位，但裡面其實有無數的跳蚤肆虐。

這些溫暖、觸感極佳又奢華的毛皮大衣，有個很大的缺點，那就是衣物裡有無數的跳蚤肆虐。

當時的衛生狀況很糟，人們也沒有定期洗澡的習慣。而狩獵又是貴族們喜歡的活動，他們都和自己的獵犬同住，導致跳蚤和蝨子大量繁殖。

在描繪當時貧民生活的風俗畫裡，常常可以看到人們脫下衣服抓跳蚤。另外，在中世紀的新婚之夜，據說夫妻要先在床上互捉跳蚤。

雖說跳蚤對人類是一視同仁，但王公貴族的血液應該因為營養豐富而更美味吧。在上層社會的禮儀手冊還特別註明：「不得在公共場合任意抓癢」。

魯特琴斷了一根弦，在打開的歌譜旁有一袋套笛，缺了一根笛子。地球儀前面放著一本數學書，打開的頁面談的是除法（division），法文與英文皆是分裂的同義詞。這些細節，暗指當時宗教改革，新教與天主教的分裂。

在那個跳蚤猖獗的時代，

如果你忍不住癢，就無法保持你的威嚴。

在過去，因為還未發明防蟲劑，跳蚤不只會寄居在毛皮裡，幾乎還潛伏在大多數的衣服裡。舊衣市場也叫作「跳蚤市場」，可能就是這個原因吧。

以變形畫法呈現的骷髏頭，需要從特定的角度看才能辨識出來。在此，骷髏頭代表「死亡」，認為一切人類的功績成就，都只不過是虛幻無常、瞬息即逝的東西。
畫面上地板鑲嵌圖形的設計，是霍爾班從西敏寺內殿的地板中學來的。

哥薩克的民族英雄

《哥薩克》 *Cossack Mamay*
———— 匿名畫家 蘇俄學派 Russian School

location. 奧德薩美術博物館，烏克蘭

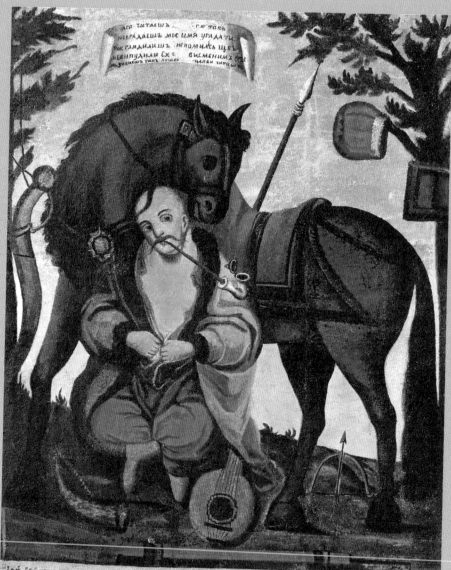

在賣座電影《福爾摩斯2：影子遊戲》中，就有哥薩克人的場景。他們像忍者一樣躲在天花板上，但還是被福爾摩斯識破。福爾摩斯說：「吃鯡魚醃漬品、喝伏特加，再加上濃重的體臭，還有超越常人的運動能力，這就是哥薩克人！」

雖然這種看法可能有點滑稽，但歐美人普遍對哥薩克的既定印象正是如此。

哥薩克人大多住在河邊並以捕魚為生，因此他們也常吃魚。提到俄羅斯人，人們就會想到他們豪飲伏特加的場景；而出色的運動能力則與那讓人驚歎的「哥薩克舞」（源自於武術）有關。

此外，提到哥薩克還會令人聯想到史泰潘拉森（Stenka Razin）[18]、果戈理的小說《塔拉斯‧布爾巴》、庫班哥薩克合唱團等。對日本人而言，印象最深的可能是日俄戰爭中勇猛果敢的哥薩克騎兵隊吧。

譯註18：俄羅斯著名民謠。在俄國歷史上，也的確有這位英雄人物，他是哥薩克的領袖，在莫斯科與俄羅斯南部指揮對抗貴族與沙皇的大規模運動。

哥薩克並不是一個名族名稱，它的詞源來自於哈薩克語，意思是「自由的人」、「漫遊者」，這在歷史上也是有跡可循的。

哥薩克是逃離農奴制度的農民後代，在頓河、第聶伯河及伏爾加河等河口地區過著群居生活。他們無法僅靠捕魚生存，於是開始從事海盜活動，同時也與政府軍隊交戰，進而逐漸演變成騎兵團。

隨著時代變遷，一些哥薩克騎兵團被編入統治者的軍隊體系，在接受國家支持的同時，還能獲得一定程度的自由保障，開始承擔國境防衛和開發西伯利亞等任務。因此，他們不得不變得勇猛果敢。

在眾多的哥薩克族群中，最著名的就是烏克蘭哥薩克，他們的

俄羅斯有種說法，感冒會從頭入侵。所以不僅是哥薩克，對俄羅斯人而言，帽子是必備之物。

英雄是哥薩克‧馬邁，但他並非真實存在的人物，只是他們理想形象的藝術創作。他的肖像被視為聖像，經常被掛在烏克蘭人的家中。畫風樸實且略帶漫畫風格。

這幅作品的作者和繪製時間都不明。

馬邁畫像都有個共同特徵，就是他彎曲的前髮。通常下顎也有鬍鬚，身上佩戴彎曲的長劍。

此幅的背景是橡樹林，他在黑色的駿馬前抽著菸，腳邊是班多拉琴，這是一種烏克蘭的民族樂器，類似豎琴和魯特琴的綜合體。

哥薩克人不但喜歡跳舞，也熱愛唱歌。（如今俄羅斯的男聲合唱仍

馬邁有著韃靼人的姓名和突厥人的外表，是烏克蘭傳統巡迴木偶劇場中的標準人物之一。畫像的構圖不盡相同，但基本上都是哥薩克的形象：前髮彎曲，會有一把班多拉琴，雙腿交叉坐著。

以渾厚的聲音而聞名。）

這套服裝的重點在那頂帽子。這種圓筒的毛皮帽子，在極寒之地的俄羅斯是不可缺少的必需品，也是哥薩克人的象徵。

戰疫聖人的繁複衣裝之道

《聖洛克》 *St. Roch*
———— 卡洛・克里韋利 Carlo Crivelli

date. │ 1480年 dimensions. │ 40cm × 12.1cm location. │ 華萊士典藏博物館・倫敦・英國

這位疲憊不堪的中年男子，看起來與聖子小姐[19]年輕時留的髮型一點也不搭。這幅作品就充分證明了這一點。

你問這位是何方神聖？

他就是被天主教教會列入聖人之列，尊貴的聖洛克，他頭上還頂著像盤子一樣的光環。

關於他的傳說是這樣的。

洛克出生於十四世紀中葉的法國，他將父母留下的所有遺產統統捐贈給窮人後，就前往羅馬朝聖。當時正值黑死病大流行，他獻身照顧患者，但不幸也染病。由於病情越來越嚴重，他原本想去森林中等死，但突然出現了一隻神奇的狗，不但帶給他食物，還舔好

譯註19：聖子：即松田聖子，日本二十世紀八〇年代的偶像歌手，她當時的髮型就跟畫中人物一模一樣。

了他病瘡的傷口。

因為從鼠疫中倖存，洛克被尊為能免受傳染病侵害的聖人。在畫像中，洛克多半都是以這種右腿受傷的姿勢出現，展現由鼠疫造成的腿部傷口。這幅畫也是如此。在他右大腿的根部，有一處像被刀子割開、引人注目的傷口。

這幅畫的作者克里韋利是文藝復興初期的畫家，他將聖人描繪成身穿十五世紀末義大利最新的流行服裝。綠外套、細皮帶，下半身穿著白色的襯褲，和一種稱為calza的長筒襪。

看了這套服裝，我們更能深刻體會現代服裝的穿脫是多麼方便，畢竟那個年代是沒有彈性材料的（如橡皮筋）。直到十九世紀，才有人發現可以把橡膠製品用在衣服上，在這之前，為了不讓穿在下半身的衣物滑落，都是像畫中這樣必須

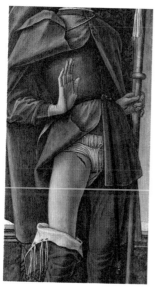

聖洛克的綠色連衣裙，前面有釦子，貼合身體，從腰部以下呈擴張狀，長度到達膝蓋。

用繩子繫住。

為了展現傷口，長筒襪是往下拉到一半的，上面開了許多小洞，並有很多根繩子穿過，這樣就可以把長筒襪跟上半身服裝的繩子綁在一起的。如果是那種笨手笨腳的人，每天穿衣服一定得花不少時間吧（尤其在沒有電視、手機和iPad等3C科技的年代，時間似乎過得特別慢）。

Calza長筒襪最初是由薄羊毛製成。進入十五世紀後，開始出現昂貴的編織品，當然，那些都是手工編織的。直到十六世紀末，有一位英國牧師（！）發明了第一台長筒襪編織機，因此，機器編織的襪子在十七世紀開始普及，許多人都能穿上它們。最初是使用貝殼，到了文藝復興幸好鈕釦自古就已經出現了。時期，社會部分階層的人開始用寶石、水晶、珊瑚及玳瑁等做鈕

名為 calza 的長筒襪，上面有許多可以讓繩子穿過的小孔，能把襪子跟上半身服裝的繩子綁在一起。

子。但因為它們也不是由機器製造，所以不論大小還是形狀都不一，所以扣釦子仍是一件相當大的工程。

由此可知，當時的王公貴族雇用眾多僕役幫助穿衣，還是有他們的道理的。

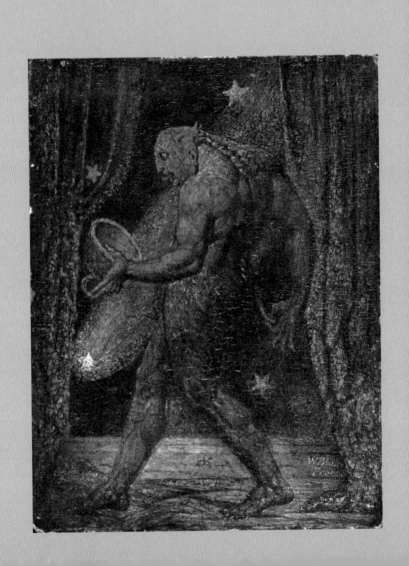

男性的肌肉之美

《跳蚤幽靈》 *The Ghost of a Flea*

—————— 威廉·布萊克 William Blake

date. | 1819-1820年左右　dimensions. | 21.4cm×16.2cm　location. | 泰特·倫敦·英國

畫中的這位肌肉男，即便被稱為美國漫畫中的「新超級英雄」也不為過，但他的創作者布萊克早在兩百年前就已誕生。

當時人們難以理解他的作品，認為他是個三流的畫家，以及貧窮的詩人。因為他聲稱自己能看到幽靈，因此更被人認為是個頭腦有問題的人。儘管他受到米開朗基羅的啟發，也想模仿這位偉大的前輩畫裸體男人，但他的努力卻不被認同。

這幅畫據說是布萊克在進行降神術的儀式中，「看見了跳蚤幽靈」時，急忙先畫下草圖，並在完成畫作後再用添加金粉的顏料繪製而成。

當時跳蚤對布萊克說：「起初，上帝本該把我變得像公牛一樣巨大。」就像這座雕像一樣嗎？神能改變主意，真是太好了啊！

在流星的背景下，面容猙獰的跳蚤男大搖大擺地走在舞臺上，嗜血饑渴得吐著舌頭。他長長的手指像海星般長而有刺，手裡還拿

這種三股辮髮型自古受到男女喜愛，尤其是在洛可可時代，在男性間尤為盛行。這位跳蚤男似乎也在模仿這種風格。

著用橡實製成的容器。橡實是原始的食物，也是生命力的象徵，用來裝生命之血真是再適合不過了。

明明是全身赤裸，究竟哪裡時尚了？

不，時尚並不僅是指服裝。

畫中的跳蚤男全身灑滿金粉，一身猶如暗綠色盔甲般強壯堅硬的肌肉，擺出令人畏懼的姿勢。像是在說：怎麼樣，看我這身出色的肌肉之美吧！

透過觀察女性裸體的演變，我們可以清楚看出，理想的身形會根據時代的需求而變化，即使需要付出努力作為代價。曾經有流行小胸部和豐滿腹部的時代，也有流行虎背熊腰的時代，還有腰部纖

細的時代，或是平胸的時代……女性的身材隨著時尚流行而不斷演變著。

相較之下，男性的裸體由於身材凹凸不如女性明顯，因此變化相對較少，其裸體審美主要強調肌肉的比例和分布。

這位跳蚤幽靈的身材就像健美先生一般，渾身充滿了精壯的肌肉。透過這種結實的體態，令觀看者感到畏懼和魅惑。雖然不知道有多少女性會被吸引，但可以肯定的是，最受吸引的就是他自己了。

（我猜）許多男性一定都曾偷偷希望，自己至少能有一次這樣的身材，並在泳池旁成為眾人注目的焦點吧。

然而，如今因為類固醇等增強劑，誰都能輕易成為肌肉男，只要看看好萊塢動作電影中那些男演員就知道了。所以，這種肌肉男的時尚吸引力也日益減少了。

條紋裝是代表時尚或囚犯？

《玩足球的人》 *The Football Players*
———— 亨利‧盧梭 Henri Rousseau

date. | 1908年 dimensions. | 100.3cm×80.3cm location. | 古根漢博物館‧紐約‧美國

這幅看起來似乎不是很專業，但風格獨特又童稚可愛的畫作，讓觀者不禁莞爾。

秋天的晴空中飄浮著形狀奇怪的白雲，排列的樹木似乎都沒有扎根在地上。那些精細繪製的金黃色樹葉文風不動，而紅色的皮球也永遠停在空中。

在這個奇妙的世界裡，幾個巴黎男人熱中於踢足球，他們都留著兩端往上翹的「皇帝鬍」，看起來和身上的橫條紋裝一點都不搭。

球員好像正要把球丟往觀畫者的方向，感覺很俏皮歡樂。在動作間極具張力，但同時又像是被凍結住般地完全不動。

在畫作的右下角，能看到繪畫的年分是一九○八年。正好在這一年，法國也派出足球代表隊參加倫敦奧運。但業餘水準的街頭足球，和職業選手及精英大學的足球愛好者不同，當時足球和橄欖球

還沒有明確的區別。就像這幅畫中，還有人用手玩足球，或出現像畫中左邊的男人揮拳相向等肢體碰撞行為。

那麼，這是不是真實的場景呢？

雖然畫家盧梭從未去過南洋，但他曾多次描繪充滿異國情調的熱帶密林，因此令人懷疑他是否真的是在巴黎的公園裡看過這種打扮的男人。他們穿著藍白相間或紅白相間的條紋制服，就像周圍的金黃色葉子和紅色的球一樣，是為了營造色彩效果而設計的。

歐洲對於條紋圖案衣服的認知和日本完全不同。

在中世紀的歐洲，橫條紋是罪犯或被歧視者的服裝。

不只是因犯，包括妓女、小丑、猶太人、麻瘋病人也被要求穿

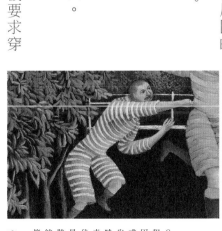

如果畫作題目沒點出是足球，可能很多人會覺得這是手球運動吧！足球在過去是可以用手玩的，比賽中還可以像畫中人一樣，用拳頭毆打對方。

條紋衣服，以和「主流社會」區別。這種形象一直持續到近代，看看畫中被斬首的囚犯或小丑的衣服就知道了（但直條紋則不同，深受王公貴族喜愛）。

隨著時代的變遷，橫條紋依然用於犯人或精神病患者的服裝。

另一方面，它也開始成為水手服的標誌（原本這是為了區分普通水手與高階海軍軍官，出於歧視水手穿著而設計的）。

到了十九世紀中葉，人們的生活水平逐漸提升。

海邊休閒文化擴及到一般民眾，這種橫條紋的水手服成為海灘泳客的最愛。

然後又逐漸演變成運動服，至此這種服裝的階級歧視才消失。

這群人的動作是有順序的，球從右邊傳到左邊，敵對的球員也隨之做出反應。藉由這樣的安排，出現了連續的時間感。

所以，公園裡這些年長紳士們穿著和當時泳衣差不多樣式的服裝踢足球，雖然不足為奇，但橫條紋給人的既定印象實在太過強烈，讓人忍不住好奇這個圖案代表的到底是時尚還是囚犯呢？

但，我想也有可能是戴著假鬍子的畢卡索[20]。

順帶一提，說到職業選手的制服，賽馬騎手就是一個例子。所謂的「勝負服」，實際上指的就是他們的服裝。

譯註20：當時盧梭雖不受官方歡迎，但一些藝術家都相當喜愛他的風格，畢卡索便是其中之一，而且他也愛穿條紋裝。

愛穿軍裝的皇帝

《奧地利穿軍裝的皇帝——法蘭茲·約瑟夫一世》 *Emperor Franz Joseph I*
———— 米哈伊·蒙卡奇 Mihály Munkácsy

date. | 1896年 dimensions. | 97cm×71.5cm location. | 藝術史博物館，維也納·奧地利

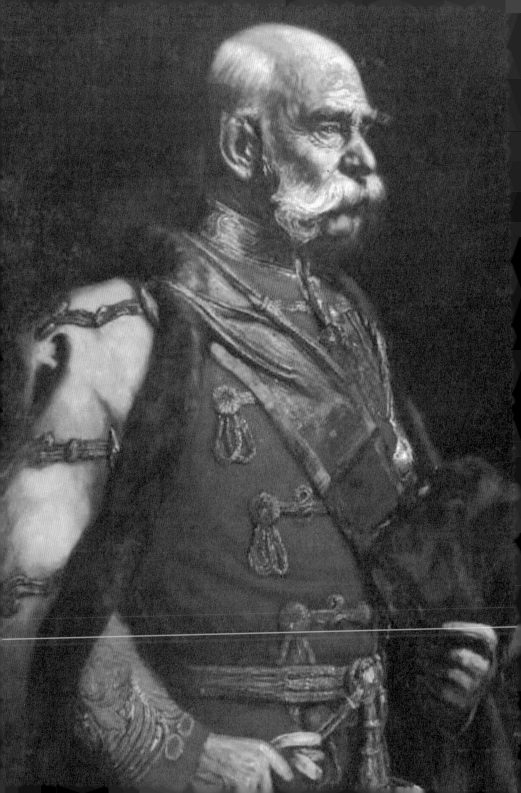

本書從軍裝開始，最後一章我也想以軍裝來做結尾。

在第一篇文章中，我們談到為了開拓自己的新王朝，也擁有自己時尚主張的拿破崙。而此篇是努力維護哈布斯堡王朝的皇帝法蘭茲·約瑟夫一世，在這幅畫中，他穿的是奧地利（當時屬奧匈帝國）軍裝。他們兩人間存在著微妙的關係[21]。

法蘭茲·約瑟夫一世所穿的這套軍裝稱為「阿提拉」，與土耳其式的毛皮帽都風靡一時。畫中紅色的夾克斜掛著同色的肩帶，可能不太容易看清楚。它上面有三排釦子橫貫胸前，中間那排釦子是真正可以在前面扣上的，左右兩排則只是裝飾性質。

這件衣服設計精美之處，就在於連結這些釦子的華美繩飾。皇帝用的是金色穗帶，更顯其豪華感。

譯註 21：拿破崙是法國的皇帝，他試圖擴張法國的勢力並建立自己的新王朝。而約瑟夫是奧地利的皇帝，代表著哈布斯堡王朝，當時奧地利與匈牙利合併成奧匈帝國。兩位君主在歐洲政治格局中都扮演重要的角色，彼此也存在著競爭和爭端。

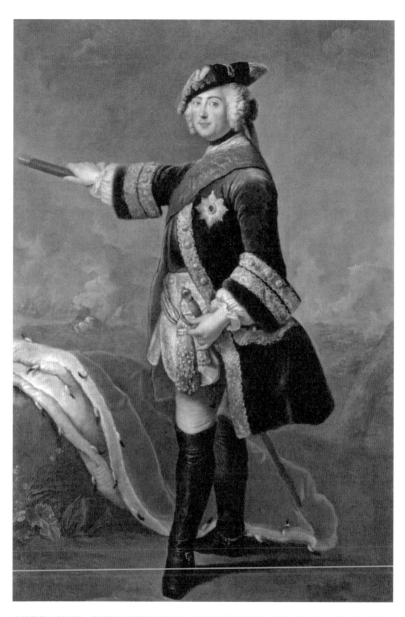

在絕對君主制時期，最初常身穿軍裝的是普魯士的佛里德里希皇帝（腓特烈大帝）。他是個氣場強大的皇帝，所以後來其他國家的皇帝也開始仿效他穿軍裝。

這些飾帶可以盤成環狀，形成獨特的編織圖案，猶如濃密的髮辮，華麗地點綴了男性宏偉寬闊的胸膛。從十九世紀到二十世紀，各國軍隊的軍服都採用這種設計，這並非偶然。

當年日本帝國陸軍也效仿了類似的設計，但可惜它們被稱為「肋骨服」，完全沒有任何浪漫情調。（雖然看起來確實也像肋骨……）

六十多歲的法蘭茲・約瑟夫當年已滿臉皺紋，穿著這件肋骨服，上面配戴金羊毛騎士團勳章和聖斯特凡勳章，外面還披著毛皮大衣。

這位皇帝平時就愛穿軍裝，不僅在正式場合，平常也是如此。

但與此同時，他卻在戰爭中連連敗北，領土也被普魯士等周邊國家侵占，匈牙利獨立的前景也不明朗。

有時候，我們會在一些年事已高，總是將義務與工作置於自身

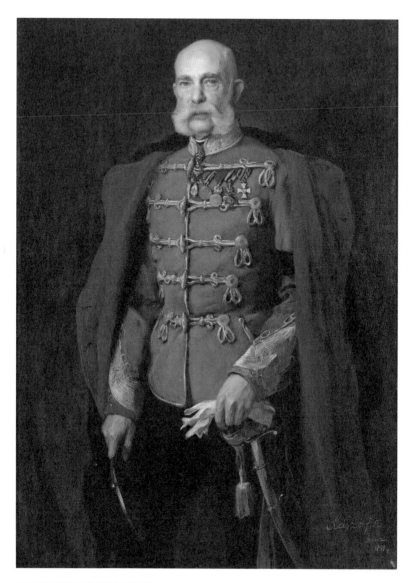

這幅由奧匈帝國知名宮廷畫家菲利普‧阿列休斯‧德‧拉斯洛所繪的法蘭茲‧約瑟夫一世,可以更清楚地看到皇帝穿軍裝的模樣。他身上的軍裝稱為「阿提拉服」,包括穿在裡面的多曼上衣和披在身上的斗篷夾克。

多曼上衣裁剪非常貼身,飾有豔麗的繡花圖案,在胸部有許多橫向的金色飾帶,左右兩邊的帶子在中間結合在一起,具有鈕釦的功用。

斗篷夾克是鑲有毛皮邊領的厚外套,策馬馳騁時,衣服會隨風飄揚,顯得狂傲不羈,驍勇剽悍。

幸福之上的男性身上，看到一種過於嚴肅冷漠的表情，以及飽含坦然的目光。

在他內心深處，

或許已預見擁有六百多年輝煌歷史的哈布斯堡王朝，

即將在他的時代走向終結的畫面……

此時，皇帝的弟弟馬克西米利安已在遙遠的墨西哥被槍殺，唯一的繼承人兒子也自殺了。而在兩、三年後，還有愛妻伊莉莎白被刺殺身亡的不幸在等著他。

年輕新貴拿破崙和名門之後的老皇帝，如此不同的兩個人，穿上軍裝的樣子卻都讓人難忘。穿上軍裝的人，不論是身處榮光還是

悲劇中，似乎都非常合適。

解說

大草直子

身為女性時尚造型師，平常我也會閱讀與男性造型有關的書籍，並從中獲益良多。

時至今日，男性時尚往往仍有明確的規則，而這些規則也成了時尚的基礎。此外，還有不少女性時尚是由男性時尚衍生而出。因此，我對書中提到有關時尚起源的內容，覺得相當有意思。

在閱讀時，除了從中野女士的文章學到許多有趣的歷史小知識，還經常被她神來一筆的吐槽戳中笑點，也讓我重新認識到，時尚的發展就是建立在這些規則基礎上。

本書中，我對「穿水手服的王子」這一篇印象最深刻。原來英國海軍身上穿的水手服，之所以設計為倒三角形的領口造型，是為了讓士兵們在被海浪捲走時，能夠立刻脫下來的巧妙設計，真是受教了。這個故事讓我想起，現在我們所穿的「風衣」，原本是為英國陸軍防水和禦寒設計的。現在風衣常與成年人的衣裝聯想在一起，而水手服卻是在童裝開始引起世人注意的。

「法國大革命的平民裝扮」這一篇也很有意思。布瓦伊筆下的時尚風格，就算現在看起來也不過時，如今我們仍能看到如此穿搭的老紳士。不過當我知道，昔日「短褲」才是男性的正式服裝，而非長褲時，還真是驚訝不已。這幅獨特的畫作讓我思考，褲子的長短是否代表著現代時尚與古典穿著的分水嶺呢？

「講究細節的優雅貴公子」中的這位男性，是不是很迷人啊？畫中出現的白色羊皮手套，也是我非常喜歡的物品。在冬天，從時

尚整體而言，顏色較深，材質也較厚實，因為低溫的緣故，原本應該露出的手和頸部等處也會為了保溫而遮住。但是，戴上白色手套看起來高貴又優雅。這幅畫讓我有種親切感。

服裝和時尚都是一種「表現自我」的方法。過去的男性更注重將自己的偉大、優越、激情和野心，透過外表與時尚展示出來。處於競爭激烈的戰爭或王位爭奪中，他們透過穿搭來顯示自己有多偉大和從容。當男性身處於競爭的世界中，就是這麼利用時尚來吸引大家的目光與認同。

然而今非昔比，如今比以前少了很多需要一決勝負、競爭激烈的場合，或許這也是男性不再需要刻意藉由時尚強調地位和財富的原因吧。事實上，時尚更成為個人當下心情的表現。

現在的人和過去不同，即使非常有錢，也不會刻意在外表裝扮

上讓人辨識出來，例如一些富有的科技大老闆也喜歡穿T恤。「表現自我」的定義有所改變，或者說如何利用時尚展現自己的階級地位的觀念已被淡化。時尚不再是為了滿足自我表現欲，低調而不刻意展現自己才是現代的趨勢。我覺得這樣的發展挺耐人尋味的。

另一方面，我也思考了女性時尚的變革。其巨大轉變期是發生在聖羅蘭和香奈兒時期。聖羅蘭讓女人穿上男性服飾的煙裝（Le Smoking），並提出女性可以更帥氣、更自由的觀點。香奈兒則特別強調衣服的功能性，她將原本生產貼身衣物的平紋針織布料，用於製作一般服飾，並致力推廣黑色。

上個世紀六〇至七〇年代的女性時尚崇尚自由，宛如勢不可擋的巨浪，我認為這是因為女性開始進入職場所致。現在女性在社會上需要扮演許多不同的角色，包括女人、母親、職業婦女，她們需要外出的場合可能比男性更多。這也意味著，女性更需要表現自

我，因此時尚的選擇更多樣化，穿搭的可能性也更豐富。因此，當今女性時尚比男性時尚更充滿活力。

無論如何，如今不論是男性或女性時尚，都越來越自由了，而這其中也有值得我們深思之處。大概從十五年前開始流行休閒時尚風，時尚規則逐漸變得不明確。例如，過去飯店的大廳酒吧在入口處會清楚標示，穿牛仔褲者禁止進入。但現在只要不是T恤配沙灘涼鞋加短褲這樣過於休閒的裝扮，身穿牛仔褲也可以至飯店的大廳酒吧消費。另外，現在也有不少人參加葬禮不會穿傳統的喪服，而是穿普通品牌的黑色衣服。只是，像葬禮這種場合，黑色仍是它的專屬顏色。

儘管這個時代已經不會強迫人們凡事都要做到「正確」，但我認為，不論對男性還是女性而言，正確的行為和態度仍然很重要。

這並不是要大家都得穿昂貴的衣服，而是希望每個人都注意自己的儀容和生活方式。我真心覺得，在某些情況下，我們更應該重視「規則」而不是「個性」。

參加重要的商業談判時身著休閒的粗花呢，或是出席正式場合穿上會讓人聯想到周末狩獵時的棕色或卡其色，都是不符合規則的。過去的人相當重視外在裝扮，因為他們相信，一個人的品格、自信、對工作的熱情和野心，都可以顯現在穿著上。出現在本書畫作中的男性，儘管身分不同，但都很有品味，也充滿魅力。

在閱讀本書之前，我未曾透過畫作關注時尚。現在回想起來，頂多就是在欣賞維梅爾的畫時，覺得「珍珠耳環上的綠松石與珍珠的組合真美」，或是在看印象派畫作時會想：「雖然這些顏色並不強烈，但色調很協調，非常漂亮。」如此而已。

但繪畫中有光和影，正因為有陰影以及黑暗之處，會使光更加凸顯。對於這點我的感受非常強烈。我自己在做造型時，也會使用不同的素材和顏色來表現暗部，或是只靠明亮的耳環營造明亮的效果。由此看來，我的時尚搭配和繪畫之間，其實還是有不少共通之處呢。

今後，我一定會更頻繁地從繪畫中欣賞時尚之美。

（翻譯／林巍翰）

Hello Design 76

型男名畫的黑歷史：
畫作中男裝的時尚密碼與惡趣味

作　者——中野京子
譯　者——于曉菁
主　編——郭香君
責任企劃——張瑋之
封面設計——莊謹銘
內頁排版——新鑫電腦排版工作室

總編輯——胡金倫
董事長——趙政岷
出版者——時報文化出版企業股份有限公司
　　　　　108019台北市和平西路三段二四○號七樓
　　　　　發行專線——（○二）二三○六——六八四二
　　　　　讀者服務專線——○八○○——二三一——七○五
　　　　　　　　　　　　（○二）二三○四——七一○三
　　　　　讀者服務傳真——（○二）二三○四——六八五八
　　　　　郵撥——一九三四四七二四時報文化出版公司
　　　　　信箱——10899臺北華江橋郵局第九九信箱
時報悅讀網——https://www.readingtimes.com.tw
綠活線臉書——https://www.facebook.com/readingtimesgreenlife
法律顧問——理律法律事務所　陳長文律師、李念祖律師
印刷——華展印刷有限公司
初版一刷——二○二三年十一月十七日
定價——新臺幣三八○元
版權所有　翻印必究（缺頁或破損的書，請寄回更換）

時報文化出版公司成立於一九七五年，
並於一九九九年股票上櫃公開發行，於二○○八年脫離中時集團非屬旺中，
以「尊重智慧與創意的文化事業」為信念。

型男名畫的黑歷史：畫作中男性的時尚密碼與惡趣味 / 中野京子 作；
于曉菁 譯 .-- 初版 .-- 臺北市：時報文化出版企業股份有限公司，
2023.11
面；　公分 .

譯自：名画に見る男のファッション

ISBN 978-626-374-458-5（平裝）

1. CST: 西洋畫　2. CST: 藝術欣賞　3. CST: 男性

947.5　　　　　　　　　　　　　　112016702

MEIGA NI MIRU OTOKONO FASHION
© Kyoko Nakano 2014, 2016
First published in Japan in 2014 by KADOKAWA CORPORATION, Tokyo.
Complex Chinese translation rights arranged with KADOKAWA CORPORATION, Tokyo
through Future View Technology LTD.
本繁體中文譯稿由中信出版集團股份有限公司授權使用

ISBN 978-626-374-458-5
Printed in Taiwan